Josef Albers
Interaction of Color

配色の設計

色の知覚と相互作用

ジョセフ・アルバース

永原康史 監訳｜和田美樹 翻訳

50th Anniversary Edition

INTERACTION OF COLOR: 50th Anniversary Edition by Josef Albers
Original edition copyright © 1963 by Yale University.
Paperback edition copyright © 1971 by Yale University.
Revised paperback edition copyright © 1975 by Yale University.
Revised and expanded paperback edition copyright © 2006 by Yale University.
4th edition copyright © 2013 by Yale University.
Originally published by Yale University Press.
All rights reserved.
This book may not be reproduced, in whole or in part, including illustrations, in any form (beyond that copying permitted by Sections 107 and 108 of the U.S. Copyright Law and except by reviewers for the public press), without written permission from the publishers.

Japanese translation published by arrangement with Yale Representation Limited through The English Agency (Japan) Ltd.

Japanese translation copyright © 2016 by BNN, Inc.
1-20-6, Ebisu-minami, Shibuya-ku,
Tokyo, 150-0022 Japan
www.bnn.co.jp

ISBN978-4-8025-1024-0
Printed in Japan

Plate XIX-1 (r.): Henri Matisse, Femme au chapeau (Woman with a Hat), 1905, oil on canvas, 31 3/4 × 23 1/2 in. (80.65 × 59.69 cm). San Francisco Museum of Modern Art, Bequest of Elise S. Haas. © 2012 Succession H. Matisse, Paris/Artists Rights Society (ars), New York. Photograph by Ben Blackwell.

学生たちへ、感謝を込めて

目次

日本語版に寄せて　永原康史		6
序文　ニコラス・フォックス・ウェバー		10
はじめに		16
I	色の記憶 —— ヴィジュアルメモリー	18
II	色の読解と構築	19
III	なぜカラーペーパーか —— 絵の具の代わりに	21
IV	色はたくさんの顔を持つ —— 色の相対性	23
V	明るいか暗いか —— 光の強さ（明度）	26
	グラデーションの研究 —— 新しい表現方法	29
	色の強さ（彩度）	30
VI	2色としての1色 —— 地色を入れ替えることで見える色	32
VII	ふたつの色を同じように見せる —— 色の引き算	34
VIII	なぜ色はだます？ —— 残像と同時対比	36
IX	紙による混色 —— 透明性の錯覚	38
X	現実の混色 —— 加法混色と減法混色	40
XI	透明性と空間錯視｜色の境界と可塑作用	42
XII	光学的混色 —— 同時対比の再考	46
XIII	ベツォルト現象	46
XIV	色の間隔と移調	48
XV	中間混色ふたたび —— 交差する色	51
XVI	色の並置 —— 調和 —— 量	53
XVII	フィルム・カラーとボリューム・カラー —— ふたつの自然現象	58
XVIII	自由研究 —— 想像への挑戦	60
	ストライプ —— 制限された並置	61
	紅葉の研究 —— アメリカでの発見	64

XIX	巨匠たち ── 色の楽器	65
XX	ウェーバーとフェヒナーの法則 ── 混色の測定	67
XXI	色の温度	72
XXII	揺れる境界 ── 強い輪郭	74
XXIII	等しい光の強さ ── 境界の消失	75
XXIV	色彩理論──カラーシステム	78
XXV	色彩を教えるにあたって ── 色彩の用語について	81
XXVI	参考文献に代えて ── 私の一番の協働者	87
	図版と解説	89

日本語版に寄せて

　ジョセフ・アルバース『Interaction of Color』(Yele University Press)が世に出たのは1963年のことだが、私がグラフィックデザインの仕事をはじめた1970年代の終わりには、もう色彩理論の古典然として書店の美術書の棚に鎮座していた。黄色い背の日本語版『色彩構成──配色による創造』(白石和也訳、ダヴィッド社刊、1972年)である。

　グリッドシステムとヘルベチカが眼下の敵で、判型だけを縁取った真っ白いレイアウト用紙(通常、レイアウト用紙にはフォーマットのグリッドが薄青色で印刷されていた)を使っていた生意気盛りの駆け出しのグラフィックデザイナーにとって、当然その本は反抗の対象でしかなかった。しかし敵を知ることも大切だと購入し、そっと自室の本棚に差して、時折ぺらぺらとページをめくっていた。色の本なのにカラーページが申し訳程度にしかついておらず、活版1色刷りの色彩の解説図がとてつもなく知的に感じられた。

　5、6年は本棚にあっただろうか、さほどページが傷むこともなく(つまり、さほど内容を理解もせず)、転居の際に手放した。

　『Interaction of Color』のオリジナルエディション(完全版)は、黒い函に入ったふたつの黒いブックから成っている。一冊はテキストの冊子。本書に収められているものとほぼ同じ文章が収納されているはずである。もうひとつは厚みがその6－7倍あろうかというスリットケースで、シルクスクリーン印刷による150の図版と40ページの解説(これも本書と同じものだろう)が収められている。図版の多くは学生の習作である。当時でもすでに誰が作ったのかわからないものが多かったという。

　2000部限定の完全版は、主に大学や美術館、図書館に収められ、手に取る機会も限られていたが、1971年にポケット版が刊行されて一気に拡がりをみせた。翌72年には、アルバースの故国ドイツで完全版とポケット版が出版され、それを機に、先に述べた日本語版はじめ、フランス語、イタリア語、スペイン語、ポルトガル語、中国語、韓国語などたくさんの言語に翻訳された。75年にはその改訂版が出版され、長く版を重ねることになる。

　2009年には完全版を青と黄の2冊のハードカバーにまとめなおした新完全

版が出版され、1963年から半世紀をへた2013年に、50周年記念版（第4版）が刊行された。本書『配色の設計──色の知覚と相互作用』はその完訳である。同時に電子版（iPadアプリケーション）もリリースされており、これはまさにインタラクティブな本になっている。

　美術家であり教育者である著者のジョセフ・アルバースは、1888年、ドイツのノルトライン＝ヴェストファーレン州ボットロブに生まれ、25歳になるまでその地の周辺で過ごした。国民学校で教鞭をとっていたアルバースは、1913年から2年間、ベルリンの王立芸術アカデミーで美術教育を学び、美術講師の資格を取得する（就学のために町を出たのかどうかはわからないが、多分そうだろう）。以降、エッセンの応用美術学校では工芸を、ミュンヘン美術アカデミーでは美術を専攻し、1920年、ワイマールのバウハウスに入学。色彩教育の先駆であるヨハネス・イッテン率いる予備課程に在籍する。1923年に同校の教員として招聘されるまで、なんと10年もの間、学生を続けた。

　バウハウスでは、イッテンのあとを受けて予備課程を担当。1925年のデッサウ移転とともにマイスターとなるも、33年、ナチスからの圧迫によって、バウハウスを正式に閉鎖した教員のひとりとなった。アルバースにとってバウハウスでの教員としての10年は、同世代であるパウル・クレーらとの交流のなかで、教育者のみならず美術家としても刺激を受け続けた10年だったに違いない。また色彩研究においても、色の対比や調和と量の問題などイッテンから引き継いだものを少なからず見ることができる（本書でもそれは明らかである）。

　アルバースは新設されたブラック・マウンテン・カレッジに参加を求められ、1933年秋、アメリカ、ノースカロライナ州に移住する。ブラック・マウンテン・カレッジは先進的で文化横断的なアートスクールで、バックミンスター・フラーによるジオデシック・ドームやマース・カニングハムが舞踏団を結成したことでも名高い。アルバースはそこで美術領域の先導的役割を務め、ロバート・ラウシェンバーグら多くのアーティストを輩出している。自身も、抽象版画や紅葉のコラージュ（本書には学生の習作が収録されている）を制作する一方、1940年代後半からいよいよ実験的な色彩の授業を始めることになる。

彼はブラック・マウンテン・カレッジ着任時に、彼自身の役割を「目を開くこと（To open eyes）」だと述べている。それは今もアルバースを象徴する言葉として伝えられている。

　1950年、アルバースはイェール大学（コネティカット州ニューヘヴン）に移る。イェールでは、58年に退職するまでデザイン学科のチェアマンを務め、物理的な造形のみならず、知覚や相互作用を重視した教育を展開した。本書はこの時期の成果が主体となっている。

　一方、美術家としての代表作である「正方形賛歌」の制作もイェールに移った1950年から始まっている。やはり色彩における視知覚を応用した作品で、のちのオプアートへの道を拓いた美術史的にも重要な作品である。アルバースの作品はその理論とともに、ハードエッジの抽象絵画やコンセプチュアルアートなど、戦後現代美術に大きな影響を与えた。

　先述の『Interaction of Color』オリジナルエディションがイェール大学出版会から上梓された1963年には、竣工したニューヨークのパンナムビル（バウハウスの学長だったヴァルター・グロピウス設計、現 メットライフビル）のロビーに、赤・白・黒の薄板で構成された巨大壁画「マンハッタン」も設置され、アルバースにとって集大成ともいえる1年となった。アルバース、75歳の年である。その後も、71年にメトロポリタン美術館で（現存する作家としては最初の）回顧展を開催するなど、1976年にニューヘヴンで息を引き取るまで、制作と教育に精力的な活動を続けた。

　さて、私がふたたび『Interaction of Color』と出会うのは1990年代中ごろのこと、メディアアートの展覧会「インタラクション '95」（企画監修・坂根厳夫、岐阜県）のアートディレクションを担当したことがきっかけである。メディアアートは90年前後から話題になっており、「インタラクション」はそのキーワードだったのだ。はて、インタラクションとは何か？ 仕事を遂行するにあたって考えを巡らせた先が、アルバースの『Interaction of Color』だった。『色彩構成』の原題を思い出したのだ。

　「色のインタラクション！」すぐに日本語版を買い直し、原書も同時に買い求めた。75年の改訂版である。

　テキストには「interaction」という言葉が使われている箇所は12カ所しか

ない。そのうち「interaction of color」は、わずか3カ所である（書名以外）。印象的なところを引用する。

「私たちの色彩の研究は、色材（顔料）を分析したり、物理的な性質（波長）を解明したりするのとは根本的に違う。私たちの関心は色の相互作用（interaction of color）にある。つまりそれは、色と色のあいだで起きていることをとらえることなのだ。」

「私たちの色彩研究方法が、過去の作品や理論から出発していないことは明らかだろう。私たちはまずマテリアルや色そのもの、そして私たちの心のなかに起こる作用と相互作用（interaction）から始める。私たちは実践を第一として、私たち自身を学ぶことを主体とする。」

いずれも、従来の方法を引きずってないと主張したあとに用いられており、「インタラクション」が新しい方法を指し示す概念の中心であったことがわかる。「色のインタラクション」とは「色と色のあいだで起きていること」であり、それは「私たちの心のなか」で起きていることなのだ。インタラクションを学ぶことは「私たち自身を学ぶこと」にほかならない。これは色に限ったことではない。どんな表現にも通じることなのだ。アルバースから得たこのことは、私のインタラクション観の核心となった。

インタラクションとは私たちの心のなかに起こるできごとであり、その実践はそれをどうかたちづくることができるかという実験なのである。本書はその大いなる記録として、50年もの間、私たちの目の前に提示されている。

永原康史

序文

『配色の設計（原題：Interaction of Color）』の初版が出版され50年がたつ。出版されてすぐに世界中の人々の「見ること」についての考え方が変わりはじめた。本書はまもなくベストセラーとなり、今なおその座を守り続けている。わかりやすいことが成功の理由だった。読者に無限の楽しみを与えつつ、アート、建築、テキスタイル、インテリアデザイン、画像メディアなどにおける色彩の使い方、認識のされ方を常に押し広げてきたからである。とはいえ、『配色の設計』は、ジョセフ・アルバースのその他の功績と同様に、勇気ある試みであったことを忘れてはならない。前例のないことに挑戦する時はいつもそうであるように、本書も議論の的となった。

『配色の設計』は、大部分において絶賛を浴びたが、ときおり称賛とはほど遠い反応も見られた。批判的な意見に対する著者の反応というのは人それぞれで、大事なのは取り上げられることなのだからそれでよいと言う著者もいれば、傷つく著者もいる。自らをモダニズムの犠牲者ととらえていたジョセフ・アルバースは、そうした攻撃を遺憾に思いながらも、一方で好奇心を覚えていた。非難されることの面白さのひとつは、自分が人々を本当に驚かせ、彼らをコンフォートゾーン（快適な領域）の外に出したことがわかることである。彼は、芸術が妥当で伝統主義的な形式で営まれていた世界——すなわち彼自身がかつて学んだベルリンとミュンヘンの学校、そして教鞭をとった故郷ヴェストファーレン州の公立学校の教育制度——を離れて、バウハウスに入学して以来ずっと、どのような作品が物議をかもすのかを心得ていた。

バウハウスのモダニズムは、今なら人々に受け入れられるものだが、当時は大多数の人を驚かせ、また不愉快にした。バウハウスが1933年に閉校して以降、アルバースが16年間を過ごしたブラック・マウンテン・カレッジでも同じことが起きた。今でこそ先駆的な教育機関として崇拝されているが、当時ブラック・マウンテン・カレッジで生み出されたものの多くは異端と見なされたのだ。その後、アルバースが1950年から制作を始めた「正方形賛歌」は、嘲笑の的となった。だが20年後、アルバースが、メトロポリタン美術館

が個人回顧展を開いた初の存命中のアーティストになると、かつてクレメント・グリーンバーグら美術評論家にこき下ろされたこの作品は、ようやく、創意にあふれ、純粋で、包含的な美しさをもつ芸術品と認められた。それから50年が経った今では、（芸術品の価値などもともとあってないようなものではあるが）高い資産価値をもつまでになった。しかし最初は、救世主の言葉と同じで、声高に非難されたのである。

アルバースのようなアーティストを世に推すには相当な手腕が必要であるが、イェール大学出版局が勇敢にも『配色の設計』を出版すると、それは大半のアーティストブックに比べ、おおむね好調なスタートを切った。それは、1971年に刊行されたペーパーバック版も同様だった。しかし、時には辛辣な批判もあった。本の売上や、内容に対する関心、世界中からの称賛を誇りに思っていたアルバースではあったが、非難の矢面に立つことにも感興を覚えた。何十の肯定的な書評に混ざって数件の酷評もあったが、80代の彼は、それらの記事も切り抜いて、書いた人物について調べた。否定的な意見は無名の刊行物に掲載されたものだったが、それでも無視はしなかった。アルバースがそれほどまでに批判者たちに興味をもった理由のひとつは、彼らがこの本を非難する理由と、彼がもっとも熱くなっていた要素とが、ぴったりと一致していたからである。それらは、伝統的で時代遅れの見方からの大胆な離脱を提唱するものだったのだ。

アーサー・カープは、雑誌『レオナルド』で酷評を書いた批評家だ。カープは、アルバースのこのような考えを欠点として挙げた。いわく、「アルバースは、教育とは『正しい答えを教えることよりも……正しい質問をすること』だと考えている。彼は『基礎的な段階的学習法』ではない『自己表現』を軽視し……学生たちは、先入観を克服するために好きでない色彩を使うよう促されている」。カープは、こうした点を挙げて「アルバースの教え方が真に役立つものなのか疑問である」とし、「彼がこれほどの美術愛好家（軽蔑の意味で）でなければよかったのに！」と主張している。

カープが批判した点はすべて、まさに他者が称賛するアルバースの信念だった。ハワード・セイヤー・ウィーバーが、1963年の第2版に寄せた書評で書いているように、『配色の設計』は「知覚への偉大なるパスポート」

だった。本書がそのような輝かしい役割を担っていたのは、この本が「基本的にプロセスであり、特別な学習、教育、そして体験の手法」だからである。

ウィーバーは、アルバースがジョン・ラスキンの言葉を好んで引用したことを挙げている。「100人の話を聞くよりも、自分の頭で考えたほうが確かだが、1000人の考えを聞くよりも、自分の目で見たほうが確実である」。おおかたの人が、遅かれ早かれ、『配色の設計』で推奨されたような色彩の見方を認識するようになった。1963年の『アーキテクチュラル・フォーラム』誌で、ニューヨークの科学芸術大学「クーパー・ユニオン」のデザイン教師が次のような先見的なことを書いている。「『配色の設計』は、これまで存在するこの題材の本の中で、もっとも総合的で知的で素晴らしいものだ。無難な色彩体系よりも、発見することに挑戦のしがいを感じるアーティスト、建築家、教育者にとって、なくてはならない一冊である」。同じ年に『スタジオ』誌に掲載されたドレ・アシュトンの書評も非常に的を射たもので、おごったカーブが批判したのと同じ点を逆に評価している。アルバースの功績は、「教育とは手法の問題ではなく、心の問題だ」という自身の見解を裏付けるものである、と書いた。ペーパーバック版が刊行された翌年には、詩人のマーク・ストランドが『サタデー・レビュー』誌でジョセフ・アルバースの作品をこう評している。「色彩が、本来そうであるべきように、絵の表面の幾何学的特性を包み込んで無難さに挑戦する時、心を和ませるようなゆるやかさと繊細さ、そして胸を躍らせるような美しさを帯びる」。

同じことを、軽蔑する者もいれば、革新的だと感じる者もいたのである。アルバースのアプローチは画期的で、実験を重視し、伝統的なセンスの概念を疑い、読者に知識を与えるのではなく、参加を促した。

アルバースは人間喜劇の鋭い観察者であり、自分を中傷する者の中には有名人もおり、自分を擁護する者の中には無名の者もいることをよく心得ていた。1963年の『アーツ・マガジン』誌では、アーティストで批評家のドナルド・ジャッドが『配色の設計』を「基本的に偉ぶった本」と称した。ジャッドは「この本は、色は美術において重要であるという、ひとつの無資格な主張をしているにすぎない。それに関しては非常に成功している」と、ヘミングウェイもどきの控え目な口調で慇懃無礼な称賛をした。また、次のような

奇妙で理解しがたい中傷もしている。「『配色の設計』はそれなりに最善を尽くした本である。ただ、書籍としての構造やそのたたずまいの完璧さが美術を定義するとされる他の題材の聖書のようにとらえられることが残念である。その理由は明確で、そこには制約があるからである。この本は利用されるべきだが、そのように使われるべきではない」。当時のアルバースには知る由もなかったが、ジャッドは20年後にアルバースの死を受けて、このコメントを撤回し、彼のスタジオにわざわざ出向いている。自分が『配色の設計』の内容を公平に評価しなかったと感じて、若気の至りを悔いてのことだ。そのような中傷も含めすべての批評に対し冷静なアルバースであったが、ラスベガスのネバダ大学のある無名の学者の批評には気をよくしていた。それは『配色の設計』の核心を的確にとらえた批評のひとつだった。「人間の相互関与のすべての領域において感受性がますます必要となっている時代に、色彩を感じる能力やそれに対する意識は、感受性の欠如や残忍性に対する大きな武器となり得る」。

　これこそが核心であった。心の質、全人類の生活への影響は、ジョセフ・アルバースが自身のアプローチに求めたものだった。そしてこれこそが、半世紀にわたってジョセフ・アルバースと苦楽を共にしたイェール大学出版局が、その役割を立派に維持してくれたことを、我々がこんなにもうれしく思う第一の理由である。イェールは、彼が創作活動をしていた生涯にわたってそのレガシーを支え、彼のアプローチの傍若無人で自然発生的な新しさに、一貫した素晴らしい理解を示してくれた。両者の良好な関係のおかげで、アルバースの、見事でありながら一定の不確実性を伴う——これを不安に感じる人もいれば刺激的ととらえる人もいる——教えが、現代版『配色の設計』でまた花開くことになった。新たな図版と細かな改良を加え、今では「古典」となった同書を効果的に改訂したこの新しい50周年記念版は、アルバースによる実験、オープンマインド、知的・人間的拡張への勇気ある誘いに再び精彩を与えることだろう。そして読者にもぜひ精彩を得ていただきたい——まさにジョセフ・アルバースもそう願うはずである。

　　　ニコラス・フォックス・ウェバー（ジョセフ・アンド・アニ・アルバース財団 事務局長）

配色の設計

色の知覚と相互作用
Interaction of Color

ジョセフ・アルバース
Josef Albers

はじめに

　本書『配色の設計（Interaction of Color）』は、カラースタディとカラーティーチングに関する実験の記録である。

　視知覚においては、ある色彩の実際の色、つまり物質そのままの色として知覚されることはほとんどない。この事実は、色が美術においてもっとも相対的な材料であることを示している。

　色を効果的に使うには、まず色が常に人をだましていることを認識する必要がある。そのためには、カラーシステムの勉強から始めてはいけない。まず、同じ色が数えきれないほどの解釈を呼び起こすということを学ばねばならない。色彩調和の法則やルールをただ機械的に用いるのではない。まったく異なるふたつの色をほとんど同じ色に見せるような、色の相互作用のはたらきを利用した制作によって、独特な色の現象をプレゼンテーションするのだ。

　このような学習のねらいは、トライ・アンド・エラーによる経験を通して、色を見る目を養うことにある。具体的には、色の作用を見抜いたり、色の関連性を感じたりすることである。総合的なトレーニングは、色を観察する力と識別する力を養う。

　ゆえに、本書はアカデミックな概念でいうところの「理論と実践」に従っていない。理論よりもまず実践というように、定石とは反対の順序で取り扱っている。そもそも理論とは、実践から生み出された結論なのである。

　本書は、視覚における光学や生理学を、あるいは光や波長の物理学を解説することから始めてはいない。音響学の知識があっても、作曲者としてあるいは鑑賞者として優れた音楽性をもっていることにはならないのと同じで、どのような色彩体系を学んでも、それだけでは色彩への感受性は養われない。どのような構成の理論を学んでも、音楽や美術の創作につながらないのと同じである。

　実践的な練習をすると、錯覚によって色の相対性や不定性がわかってくる。また、視覚における物質的な事実と心理的な効果の違いが経験でわかるようになる。総じて重要なのは、いわゆる「事実」のいわゆる「知識」ではない。

「ヴィジョン——見ること」なのである。ここでいう「見ること」とは、ドイツ語の「シャウエン＝見方（Weltanschauung＝世界観をもつの意）」と同じで、空想（ファンタジー）や想像（イマジネーション）とも結びついている。

　探求するための方法は、形と配置による色と色との相互作用（インタラクション）の視覚的実現から、色の相互依存（インターディペンデンス）の認識までを導き出す。すなわちそれは、色の量と数であり、明度や色相の質の高さであり、切り離したり繋げたりすることで色の境界線を強調してみせることなのだ。

　目次は、私たちの研究のごく自然なオーダーをあらわしたもので、それぞれの演習課題は平面構成である。しかし、それらは明確な答えを与えてくれるものではない。学ぶ方法を示してくれるものなのだ。

色の記憶 ── ヴィジュアルメモリー

　もし誰かが「赤」と言って（色の名前だ）、50人がそれを聞いていたら、50通りの赤を思い浮かべるだろう。そして、それらの赤はかなり異なっているに違いない。

　全員が数えきれないほど目にしている特定の赤、たとえば、どこでも同じ色の「コカ・コーラの赤」を指定したとしても、それぞれみんな違う赤を思い浮かべるだろう。彼らに何百種類もの赤を見せてコカ・コーラの赤を選ばせたとしても、少しずつ違った赤を選ぶに違いない。しかし、自分が正確な赤を見つけたという確信をもてる人はいないだろう。

　全員が同じ赤に注目できるように、あの赤い丸の中に白い文字の入ったコカ・コーラのロゴマークを実際に見せ、それぞれの網膜に同じ像が映し出されても、みんなが同じ色と認識するかどうかは誰にもわからない。さらに、色とその名前に関連する経験からの連想や反応について考え始めると、おそらくさまざまな答えに分かれて行くだろう。

　これは何を示しているのだろう？

　第一に、色を鮮明に記憶するのは、不可能ではないにしても難しいということである。このことは、視覚記憶が聴覚記憶に比べてとても貧弱だという重大な事実を浮き彫りにしている。聴覚なら、わずか一度か二度聴いただけのメロディを覚えて、繰り返すことができるのだ。

　第二には、色彩の用語が非常に少ないということだ。色合いやトーンだけ見ても無数の色が存在するのに、わずか30くらいの色名が私たちの日常のボキャブラリーなのだ。

II　　　　　　　　　色の読解と構築

　「文字の形はシンプルなほど読みやすい」という考えは、初期の構成主義の固定概念だった。それが教義のようなものとなって、今なお「モダニズム」のタイポグラファーたちはこれを信奉している［訳註：1963年刊行当時］。

　しかしこの考えは間違いであることがわかってきた。なぜなら文章を読む時、私たちは「文字」を読んでいるのではなく、言葉の全体を視覚的な「言葉の絵」として読んでいるからだ。そのことは、心理学、とりわけゲシュタルト心理学によって知られるところとなった。また眼科学において、文字は識別しやすいほど読みやすいということが明らかになっている。

　比較して詳細を検討しなくとも、大文字だけで綴られた単語がもっとも読みにくいことは自明である。それは、どの文字も同じ高さ、同じ量感で、大半が同じ幅だからである。

　セリフ書体とサンセリフ書体を比べた場合、サンセリフのほうが読みにくい。本文をサンセリフで組む流行は、歴史的観点でも実用的観点でも不適切である。ひとつは、サンセリフ体は書籍本文用の書体としてデザインされたものではなく、石版印刷によって絵が主体の印刷が始まった時代に見出し用にデザインされたものだからだ。ふたつめは、サンセリフ体がつくり出す「言葉の絵」は趣きに欠けている。

INTERACTION OF COLOR　　　　　　　　　　Interaction of Color

INTERACTION OF COLOR　　　　　　　　Interaction of color

この例は、明確な読み取りが前後の文字の認識に依存することを示している。

　楽曲を単なる単音の集まりとして聴いている限り、私たちは音楽を聴いているとはいえない。音楽を聴くということは、音の並びや間隔、つまり音同士のあいだを認識することなのだ。文章を書く場合でも、スペルの知識は詩の理解にはつながらない。同様に、ある絵に描かれた色彩が実際に何色なのかを識別することができてもその絵を深く味わったことにはならないし、色彩の作用を理解したともいえない。

　私たちの色彩の研究は、色材（顔料）を分析したり、物理的な性質（波長）を解明したりするのとは根本的に違う。私たちの関心は色の相互作用にある。つまりそれは、色と色のあいだで起きていることをとらえることなのだ。

　私たちは、単一の音を聞くことはできるが、ほかの色とつながりも関連もない単一の色を見るようなことは（特別な装置でも用いない限り）ほとんどない。色は、隣り合う色や環境の変化によって絶え間なく変わっていく。結果としてこのことは、しばしばカンディンスキーが「芸術の読解」を求めたように、「色の読解」にとって大切なのは「何が（what）」ではなく「どのように（how）」だということを証明している。

III　なぜカラーペーパーか ── 絵の具の代わりに

　20年以上前［訳註：1943年以前］、この体系的な色彩の研究が始まった時、カラーペーパーを使うというアイデアが当然のようにして浮かんだ。教員の間には、絵の具の代わりにカラーペーパーを使うと学生たちが嫌がるのではないかという懸念もあったが、カラーペーパーによって、学生の取り組み方が（そして教師も）明らかに変わった。

　私たちの研究では、さまざまな実際上の理由から、カラーペーパーのほうが絵の具よりよいとされている。カラーペーパーは、明部から暗部にいたる豊かな階調のさまざまな色をすぐに使える状態で提供してくれる。そのためには膨大な収集が必要だが、たとえば、マンセルやオストワルトのような特定のカラー・システムの大規模なカラーセットに頼らない限り、さほどお金がかかることではない（もっとも好ましくないのは、失敗しにくいことをうたった「トーン調整済み」のセットを使うことである）。

　さまざまなカラーペーパーを容易に入手するには、印刷所や製本所で切れ端をもらったり、パッケージ、包装紙、紙袋、カバーや化粧紙のサンプルを集めるとよい。また、フルシートでなく、雑誌や広告、イラスト、ポスター、壁紙、絵の具の色見本の切り抜き、そしてあらゆる材料を印刷したカタログ類でもよい。カラーペーパーを共同で探したり、同じクラスの学生同士で交換し合ったりすることによって、豊富で安上がりな「カラーペーパー・パレット」がいくつもできるだろう。

　では、カラーペーパーを使った実習には、どんな利点があるのだろうか？

　第一に、カラーペーパーを使えば、絵の具を混ぜ合わせて混色する必要がなくなる。混色は難しく、時間と手間がかかってうんざりする。それは初心者に限ったことではない。

　第二に、混色や絵の具と紙の相性の悪さによる失敗で学生ががっかりせずに済む。これは時間と材料の節約になるだけではない。もっと重要なこととして、学生の積極的な興味を持続させることができるのだ。

　第三に、カラーペーパーなら、色調や明度や表面の質感が微妙に変わって

しまうこともなく、正確に同じ色を繰り返し使うことが可能である。絵の具の塗りむらや手作業による濃度や強度の違いといったわずらわしさもなく、同じカラーペーパーを何度も使用することができる。

　第四に、カラーペーパーを使えば、糊（固いゴム糊が一番いい）と片刃のカミソリの刃（ハサミよりいい）[訳註：現在であればペーパーセメントとカッターナイフ]のほかはほとんど特別なものを必要としない。絵の具を扱うための画材がいらないので、より簡単で、安上がりで、要領よく仕事ができる。

　第五に、カラーペーパーは、いわゆる「テクスチャー」と呼ばれるような、求めていない余分なことから私たちを守ってくれる（たとえば、筆のタッチ、絵の具が渇くまでに起こる予想できない変化、あるいは、厚塗りか薄塗りか、エッジがシャープかソフトか）。それらによって、貧弱な色彩概念や使用法、悪くすると、無神経な色彩の取り扱いに気づかされない場合が、あまりにも多いのである。

　絵の具の代わりにカラーペーパーを使うことには、もっと重要な利点がある。私たちの課題を解くためには、求める効果を証明するための適切な色を、繰り返し繰り返し探し出さねばならない。私たちは、目の前に広げられた膨大なカラーコレクションのなかから色を選ぶことで、いつでも近似色の比較や色の対比ができる。こうして、パレットのいらないトレーニングを始めることができるのだ。

IV　　色はたくさんの顔をもつ —— 色の相対性

目の前に三つの容器があり、その中に、左から右へ、

<u>温かい</u>　　<u>ぬるい</u>　　<u>冷たい</u>

水が入っていることを思い浮かべてほしい。まず両端の容器に両手を片方ずつつける。するとそれぞれの手は違った温度を、まず感じ、そして体験し、知覚するだろう。

<u>温かい</u>（左）　　（右）<u>冷たい</u>

次に、両手を真中の容器につけると、またふたつの異なる温度が感じられる。しかし今度は左右が逆となる。

（左）<u>冷たい</u> —— <u>温かい</u>（右）

実際の水の温度は、このどちらでもなく、

<u>ぬるい</u>

のである。このようなことで、私たちは物理的事実と心理的作用との違いを経験する。このテストでは、触感（触れた時の感じ方と結びついた触感覚）の違いによる触錯覚が起きている。こうした触錯覚と視覚における錯覚は同じものだ。この錯覚によって、物理的に提示されたのとは違う色を「見」たり「解釈」したりしているのだ。

　最初に、どのようにして「色錯覚」が起きるか、また、それをいかにつくり出し利用するかを学ぶ。

　「同じ色が違って見えるように配色すること」が、ひとつめのエクササイ

ズである。

　まず黒板やノートに「色は美術においてもっとも相対的な素材である」と書く。そして、とても驚くような色の変化を示すいくつかの実例を見せる。次に学生たちに、同じような効果をつくり出すように促す。この時、変化の理由や、好ましい条件などを教えない。トライ・アンド・エラーをベースとしてスタートするのだ。このようにして、絶えず比較と観察、つまり「シチュエーション思考（状況に応じた思考）」を促し、学生たちに発見や発明が創造性の基盤であることを気づかせる。

　実践的な学習としては、同色・同サイズのふたつの小さな長方形の紙片を作り、たがいに色が大きく異なる広いふたつの面に、それらの長方形をそれぞれ配置する。その後、学生たちの試作を集め、傾向にそってグループに分ける。これによって学生たちは、長方形の色の見え方が背景の色の影響によって変わるということに気づく。そして、影響を与える色と与えられる色が区別できるようになる。さらに影響力の強い色を見つけ出し、影響を受けやすい色と区別することで、変化しやすい色としにくい色があることを理解する。

　次に、一歩進んで、異なる方向に働く2種類の変化の要因、つまり明度と色相があることを明らかにする必要がある。そして、それぞれの色の強さが異なっていたとしても、両方が同時に作用することを示す。

　同じ紙、つまり同じ色の二片が違って見える（できれば信じられないほど違って見える）ことを確認するためには、同じ条件下でそれらを比較する必要がある。実際の色が違うのは大きい背景の紙だけとし、大きさや形はそろえておく。

　こうした研究は、実験的な性格を帯びているので、飾ったり、絵を描いたり、意味づけしたり、ましてや何かを表現することなど（たとえ自己表現でも）必要ない。研究が成功するのは、実習によってである。そうすれば、間違ったり、誤解したりしないし、原理的なもの（プリンシプル）と物質的なもの（マテリアル）の両方を理解することができる（図版IV-1、IV-3参照）。

　ここで明らかにしておかねばならないのは、これらの、そしてこれからのエクササイズにおいて、心地良い調和のとれた配色は重要でないということである。

すべての完成された課題作品には、正確さときれいな仕上がりが求められる。せっかくの望ましい効果を無駄にしないためには、小さな背景に小さな紙片で配色することを避けるべきだ。また、下図ようなアレンジは、求める効果が変質してしまい、混乱を招く。

よくない

　次に示すように、ペアを別々に表示すれば、求める効果がはっきりとあらわれる。しかし、上のタイルパターンのように組み合わせると、それぞれの錯覚効果が互いに打ち消されてしまう。その理由は以下の通りである。
　a) 左右、上下と、あまりにも多くの方向から同時に影響が与えられている。
　b) 影響する色と影響される色の面積の比率が、好ましくない。
その結果、このようなプレゼンテーションでは、色彩の観察と洞察のどちらも不十分となる。

よい

V 明るいか暗いか ── 光の強さ（明度）

　高い音と低い音の間を識別できない人は、おそらく作曲すべきでないだろう。

　同じような論理を色彩に当てはめると、ほとんどの人が色を適切に使えていない。異なる色相間の光の強弱（一般には明度の高低という）を判別できるのは、ごく少数の人だけなのだ。私たちは日常的に多くの白黒写真を見ているにもかかわらず、そうなのである。

　写真が発明され、とりわけ写真製版による印刷法が発達してから、私たちは、日ごろ見る世界から、見たことのない世界、可視の世界、肉眼では不可視の世界まで、あらゆる世界の写真を目にするようになった（それは日々増え続けている）。これらの写真は圧倒的に「白黒」だ［訳註：1963年刊行当時］。白の地に黒一色で印刷されている。しかし見た目には、白と黒の両極の中間に精緻なグラデーションのグレートーンがある。この色調はさまざまなレベルで互いに影響し合っている。

　新聞や雑誌、書籍などにおいて写真情報が激増したことで、私たちは、かつてならあり得ないほどの大量のグレートーンを読み取るトレーニングを行なっている。また、カラー写真やカラー印刷に対する関心が高まるにしたがって、同じように有彩色の明暗を読み取ることも始めている。しかし、色相の対比や異なる色調がじゃまをして、明暗だけの違いを判別できるのは依然としてわずかな人にすぎない。画家やデザイナーたちに共通するのは、自分たちがこの「わずかな人」だという思い込みである。

　私たちはそれを是正するために、テスト行なうことにした。学生に色のペアを数組提示し、どちらか暗いほうを選んで記録させる。暗色は視覚的に重いことや、黒をより多く含むこと、白が少ないことを説明する。そして学生には、判断に迷いがある時には棄権するよう言っておく。選ばないことに積極的な意味を見い出してくれるかもしれないからだ。

　色彩の基礎クラスには、いつも絵画専攻の上級学生が混ざっているが、この色彩テストの結果は、ここ何年もの間一定している。わからない者を除い

て、回答の60％が誤りで、正解率はわずか40％にとどまる。この経験から考えついたのが、次の一連の作業である。まず、一見どちらが明るいか暗いか判別できないような色を探す。そうした色のペアを集めて糊で貼り付け、正しい明暗の関係がはっきり見分けられるようになるまで、観察を繰り返すのである。

　どうしてもわからない場合は、残像効果が役立つかもしれない。2枚のカラーシートを下の図のように重ね合わせてみる。

　重なった紙の角（B）を飽きるほど見つめたのち、上の紙をさっと取り去る。その時（C）の部分が（A）の部分より明るく見えたら、上の色のほうが暗い。またその逆も成り立つ。その後、上下を逆にして、実験を繰り返す。上下二つの組み合わせのうち、どちらか一方の結果が正しいことが多い。

　こうした実験をへない普段の結果（60％が誤り）は、人々が気づいていない現実を思い知らせてくれる。間違った色を選んだ学生には、フォローや補正が必要になるが、誤答による失望が疑いを抱かせることも多い。それは、学生自身の判断に対してではなく、教師の能力に対して向けられる「先生の

答えは正しいのだろうか」という疑問である。

　このテストは、その人間に見る目があるかどうかを確かめる目的で行なうものなので、判別用に提示される色のペアはそもそも読み取るのが難しい。等しい明るさのものを見つけられないのである。結局これらのペアの中には、等しい明るさのものがあるのだろうか？　という疑問がクラスから生まれてくる。その答えは「ノー」である。

　もうひとつの避けられない疑問は、これらの色のペアを写真に撮っても、本当の明るさの度合いが映し出されるだろうか、つまり、写真で決定的な証明ができるだろうか？　ということである。この答えも「ノー」である。

　この答えは、カラー写真にも白黒写真にも当てはまる。なぜなら、目の網膜の感度と、網膜が残す記録は、写真のフィルムのそれとは異なるからである。一般に白黒写真は、より調節の効く肉眼が感じる明暗より、明るいものはより明るく、暗いものはより暗く感じ取る。また肉眼は、写真よりも、いわゆる中間調を感知する能力が高い。中間調は、写真だと、すべてが失われないにしても、フラットになってしまうことが多い。

　その例として、私たちは授業で、学生たちにアンソールの絵画「死に直面した顔」（1888年）の複製を2種類見せた。ひとつはアンソールの展覧会のカタログ掲載写真で、もうひとつは、新聞に掲載されていた同じ展覧会の写真である。カタログのほうは、サイズが大きく、極めて細かい網点でコート紙に刷られたきちんとした印刷物だった。こちらのほうが、後者の粗い網点でもっとも安価なざら紙に刷られた小さな印刷物より精巧だと、誰もが考えるはずだ。

　ところが、新聞写真のほうが、全体の色調がずっと適切だったばかりでなく、高価で、いわゆる明るい色調の複製ではまったく消えてしまっていた、目立たない仮面というか、顔というか頭を、明るくはっきりと表していたのである。それは絵の左端近くの、小さいが完全かつ正面を向いた顔で、他のすべての顔より白く、離れた位置に描かれていた。

　肉眼が写真にまさる最たる点は、明所視だけでなく暗所視も働くということである。暗所視とは、要は、網膜の調整機能によって光の少ない状況下でも見ることができる視覚だ。

カラー写真は、白黒写真よりさらに肉眼の視覚からかけ離れている。青と赤が誇張されすぎて、その明るさが過度に強調されてしまうのだ。この傾向は大衆的なセンスを喜ばせるもしれないが、結局、色彩の繊細なニュアンスやデリケートな関連性が損なわれることになる。白が白として表れることはほとんどなく、緑味がかることが多い［訳註：1963年刊行当時］。そのため、モンドリアンの絵がカラースライドになると見るに堪えないものになる。

<div style="text-align:center">グラデーションの研究 ── 新しい表現方法</div>

　どちらの色が明るいか暗いかを判別することが難しかったり、できなかったりする私たちの経験を踏まえると、より優れた判別感度を養うことが大切、というより必要なのではないか。そのため、私たちはグレースケールによってつくられるグラデーションについて学習する。グレースケールとは、白と黒、また明部と暗部の間の階調をあらわすものである。

　この実習課題のために、まず、異なるグレーの紙をできるだけたくさん集める。できれば、市販のグレーの紙のセットに頼らないほうがよい。市販のセットは、選択が非常に限られてしまうし、また質の悪いものは階調にむらがある。グレーの宝庫としては、大衆雑誌の白黒印刷がある。

　大きさがばらばらでもいいので、できるだけ多くのグレーを選んでみる。するとまず、写真術による明暗の記録や測定が、肉眼と違っていることがわかる。写真においては暗いものはより暗くなり、明るいものはより明るくなるのだ。その意味するところは、ハイコントラストが一般化し、視覚的により興味深い中間調が失われていくということだ。したがって、そのような印刷物には、極端に重いグレーか極端に軽いグレーが多く見られ、結果として中間調のグレーが欠乏する。

　こうして集めたグレーの切り抜きを、グラデーション状に貼り込んでいく。階調がなめらかであり、各段階の差が均等であればあるほど、その研究は説得力をもち、有益なものとなる。階調間に線や隙間があると、直接比較する妨げになるので、そのような区切り方は意味のない結果を生む。また、いま

だに推奨されている（しかし誤った認識である）水彩絵の具やインディアン・インクの薄い重ね塗りによる階調制作を私たちは認めていない。それは、XX章で説明している通りである。そのような間違いを避けるためにも、色彩教本に掲載されているようなよくある図を機械的に反復練習するのではなく、より創造的で挑戦的、そして示唆に富んだ表現方法を求める。こうして、区分けし貼り付けてつくった私たちのグレースケールは、新しい相互作用をみせる。それは特にグラデーションのグレーとフラットなグレーの間に顕著である。そこには明暗の逆転を見ることができる。（図版V-1参照）。

色の強さ（彩度）

「どちらが明るいか暗いか」という学習や、グラデーションのトレーニングをいくらかすれば、異なる明るさについて同意できるようになるはずだ。

しかし、色味の強さ（彩度）となると、たまにわずかな人数で同意できることはあっても、授業のような大きい集団が、皆で同意できることはほとんどない。

「紳士は金髪がお好き」と言うように、誰にでも色の好みがあり、ほかの色には偏見をもっているものだ。それは、色の組み合わせにも当てはまる。私たちが異なる嗜好をもっていることは良いことのように思える。それぞれが違った日常生活を送っているように、色彩の好みもそれぞれなのだ。

また、色の好みに関する人の意見は、変わったり、修正されたり、覆ったりする。そしてその変更が何度も繰り返されたりする。したがって私たちは、色に対する自分の好き嫌いを自覚するよう努力すべきだ。つまり、自分の作品にはどんな色が多いのか、その一方では、自分がどんな色を拒否し、嫌い、魅力を感じないのかを認識することだ。嫌いな色を努めて使っていくようにすると、やがてその色にほれ込んでしまうことも多い。

「色の強さ」についての練習は、まず同じ色相のなかの色調（shade）や色合い（tint）をできるかぎり並べ、そしてもっとも典型的な色（もっとも青ら

しい青、緑らしい緑など）を選び、同じ色相のグループに配置することだ（図版V-3参照）。

VI　2色としての1色 ── 地色を入れ替えることで見える色

　前章では、教え方と学習法を段階的に詳しく説明したが、次の問題は、簡単な説明で済む。

　私たちが考えた色の相互作用の最初の実習はこうだ。
　　2色のように見えるひとつの色をつくる。
　　それは、3色が4色のように見えることと同じ意味だ。
　　次のステップは、2色のように見える3色をつくること。
　　それは前の課題と同じで、ひとつの色が入れ替えた地の2色によってふたつの表情をみせるということだ。
　　地色の変化が、2色に変化したその色に影響を与えるということなのだ。

　まずいくつかの例を示し、それと似た効果をつくり出す課題を紹介する。そして、このように質問する。
　　あい対するふたつの地色において、変化する色はどれだろう？

　最初の習作の講評会で一番多かったのは、どちらか一方の地色に近しく見える色だ。どちらの地色にも同等に近い、あるいは遠い色を見つけようとしても、非常にたくさんのカラーペーパーがあっても（クラス全体のものを合わせても）適切な色はなかなか見つからないものだ。
　そんな時は、中に置いた色を動かすより、どちらか、あるいは両方の地色を、中の色に対して移動させる（近づけたり、あるいは離したりする）ことを考える必要がある（図参照）。
　試みを何度も繰り返した後に導かれるべき結論は、表色図においてふたつの地色の中間に位置する色が、唯一最適の色であるということである。

課題は、この「中間に位置する色」（図の黒棒）を見つけることである。これは、ふたつの地色が同じ色相であれば比較的やさしい。たとえば、明るい緑と暗い緑、明るい紫と暗い紫といった背景の場合である。異なる色相の中間色を見つけるのはより難しい作業となるが、ふたつの地色が互いに反対色（補色）である場合は、とりわけ興味深い結果を生む（図版VI-3、VI-4参照）。

VII　　ふたつの色を同じように見せる ── 色の引き算

　ひとつの色が多くの異なる役割を果たすというのはよく知られた事実であり、それを意図的に応用することもよくあることだ。ただ、地色の入れ替えが色の見え方に影響を与えるという先の実習における可能性については、あまりよく理解されていない。

　次の課題はさらに面白い。今度は先ほどとは反対に、異なる2色を同じように見せるのだ。

　最初の課題では、ふたつの地の色が異なれば異なるほど、同じ色を違う色に見せる作用が強くなるということを学んだ。色の違いはふたつの要因に左右されることもわかった。それは色相と明度であり、たいていの場合はその両方が同時に作用している。このことに気がついていれば、対比作用（コントラスト）を用いて、色の性質を反対の方向へ"動かす"ことが可能だ。

　これはつまるところ、色に反対の性質を与えることになる。ということは、ある色の好ましくない性質を差し引くことでも、同様の効果が得られるのではないだろうか。

　この新しい現象は、小さな3種類の異なる赤のサンプルを白地で観察することによって確認できる。最初は、まずどれも赤に見えるであろう。次に、この三つの赤を、ほかの赤色の地に配置してみると、明度はもちろんのこと、色相まで違って見えるはずだ。

　次は、その3種類のサンプルのうちのひとつと同じ赤地にする。すると、2種類の赤だけが"見え"、見えなくなった赤は地に吸収、つまり引き算されてしまうのだ。隣り合わせの色彩同士でも同様の実験を繰り返してみると、どのような地色も、そこに配置された同色を見えなくしてしまう。つまり影響を与えるということだ。さらに明るい地色に明るい色を配置したり、暗い地色に暗い色を配置したりする実験をすると、背景の明度は、色相の場合と同じように、配置された同明度の色に影響を与えることがわかる。

　このことから、背景の色と配置された色に、明暗や色相の違いがあっても、それは、同じ性質の地色の上に置かれると、視覚上、完全に見えなくなると

は言わないまでも、わかりにくくなってしまう。

　このような研究は、分析的な比較の幅広い訓練となり、また、たいてい驚くような結果をもたらすため、学生たちをさらなる色彩研究への集中へと導く（図版VII-4、VII-5、VII-7参照）。

VIII　なぜ色はだます？——残像と同時対比

　なぜ色が実際の（物理的な）色彩と違って見えるのか、そのよりよい理解のために、ここで、色錯覚の原因を明らかにしておこう。

　まず実験の準備をする。赤と白の紙でそれぞれ同じ正円（直径約3インチ＝約7.5cm）を切り抜き、円の中心に黒の小さな点をつける（図版VIII-1参照）。それからふたつの円を、赤が左、白が右になるように横に並べ、縦約10インチ×横約20インチ（約25cm×50cm）の黒板か黒い紙、あるいは黒のボール紙に貼り付ける。ふたつの円の両側と間に、だいたい同じ量の黒の背景が割り振られるような間隔にする。

　印をつけた赤い円の中心を（少なくとも30秒）凝視すると、その一点に視線を固定し続けることが困難なことに気づくはずだ。そしてしばらくすると、円の周りを動き回る三日月のような形状があらわれる。目的とする現象を確実に起こすためには、これに気をとられることなく、赤の中心点を見続けなければならない。そして素早く、白い円の中心に焦点を移す。

　ここで、たいてい、学生たちの驚きのざわめきが聞こえる。なぜなら、正常な目であれば、突然白が緑あるいは青緑に見えるからである。この緑は赤の補色である。この、白が緑に見える現象は、残像、あるいは同時対比と呼ばれる。

　もっともらしい説明：
　一説によると、人間の網膜上の神経終末（桿体細胞と錐体細胞）は、すべての色を構成する3原色（赤、黄、青）のいずれをも受容する仕組みになっている。そこで、赤をじっと見つめていると赤を感じる部分が疲労し、急に（赤、黄、青でできている）白に目を移すと、黄と青だけの混合が発生する。そしてそれは緑、すなわち赤の補色となるのである［訳註：現在では、桿体細胞は色覚にはほぼ関与せず、色覚を感じる錐体細胞は赤R、緑G、青紫Bに対応する3種あることがわかっている］。

　残像や同時対比が精神生理学的現象であるということは、どんな人の目で

も、たとえ非常に訓練された目であっても、色彩の錯覚に陥るということを裏付ける。自分はこのような錯覚的な色彩の変化の影響をまったく受けないと言う人は、他の誰でもなく、自分自身をごまかしているのだ。

IX 紙による混色 —— 透明性の錯覚

　言うまでもなく、カラーペーパーを使うと絵の具や顔料のようにパレットや容器の中で混ぜ合わせることができない。これは一見不利なようであるが、イメージ上で（いわば目をつむって）混色する練習はやりがいがある。たとえば青と黄を混ぜると緑ができるというような、単純でよく知られたことから始めてみる。青と黄色のカラーペーパーを選んで並べ、この2色を混ぜるとどんな緑になるのかをイメージする。そして、イメージの混色に合ったカラーペーパーを選び出すのだ。

　「考え抜いた」混色が、容認できる—妥当な—納得がいく—ものかどうかを知るために、三つの色（もとになる「親色」2色とイメージした結果の「子色」1色）を三つの等しい長方形にして、下のように配置する。

　青を横向きに（1）、その青に重ねるようにして緑を縦に（2）、上辺が青の下辺と合わさるようにして緑の上に黄色を置く（3）。このような配置にすると、緑が他の2色の中間となり、ひいてはそれらの混色となる。

　演習が終わっていくつかの妥当な混色を見つけることができたら、それらを集めて並べ（床に広げるとよい）、皆がもっとも納得できるものを選ぶ。通常、いくつかは成功しているものがある。それぞれの長所や欠点を挙げ、修正できる点、改良できる点を提案させる。

この講評会によって、学生たちがたくさんの青色やたくさんの黄色があることに気づき、そして数え切れないほどの混色イメージを生みだしたのだと結論づけることができる。どんな色でも2色あれば、たくさんの混合色ができることは明らかなのである。

　この混色の錯覚に加えて、別の錯覚にも気づかせる。すなわち、カラーペーパーを使った色錯覚的な混色では、ひとつの色を透してもう一方を見ているように感じるのだ。このため、「混色」したように見える紙は、不透明さを失い、透明または半透明に見えるのである。

　混色と透明性という二重の錯覚を目に読み取らせるためには、色をオーバーラップさせた形状に配置しなければならない。下の図では、ハッチのかかった部分が各形状の重なり合う部分であり、したがって混色のための理論上の場所となる。

　単純な混色、つまり青と黄で緑が、赤と青で紫が、黒と白でグレーができるといったことを試した後は、たとえばピンクと黄土色といったような、それほどポピュラーでない組み合わせに挑戦するとさらに面白い。もっと徹底した経験をさせるなら、子色の面積を親色より広くしてみる（図版IX-1参照）。

　ふたつの親色をそれぞれA、Bとし、その混色イメージをCとする。第一の課題は、AとBを掛け合わせたCの色を見つけ出すことである。第二はAとCからBの色を、第三はBとCからAの色を見つけ出すことである。こうして、逆方向の結論づけ——つまり、混色の結果と片方の親色から、もう一方の親色を推測することにいざなうのだ。

X　現実の混色 ── 加法混色と減法混色

　前に説明した通り、（原則として）色彩の授業では着色剤（絵の具や顔料を意味する）を使うことを避けているが、カラーペーパーによる研究も、実際の絵の具の使用とできる限り結びつけて考えるのがよい。
　したがって、錯覚による混色の入門編のあとは、現実の混色を分析する。物理的混色には２種類ある。

　a）投射光による直接混色
　b）反射光による間接混色

　a）おそらく色の光（直射の色）は、劇場や広告での実用的な利用をとおしてもっともよく知られている。光の物理的な性質（波長など）についての科学的分析は、カラリストが問題にすることではなく、物理学者が関与すべきことである。彼らが色光を混合する時は、ある色の上にほかの色が重なり合うよう、スクリーンに投射する。こうした混色では明らかに、重なった部分、すなわち混合された色は、必ずどちらの親色よりも明るくなる。物理学者は、プリズム・レンズを使って虹のスペクトルが太陽白色光を分散させたものであることを簡単に証明できる。またそのことから、すべての色光を混ぜ合わせると白になるということも証明できる。これを加法混色という。

　b）パレットや容器の中で顔料や絵の具を混ぜ合わせた場合は、反射光として目に入る。このような混色では、すべての色の総和が白になることはけっしてない。逆に、より多くの色が混ざり合うほど黒に寄った暗いグレーに近づく。これを減法混色と呼ぶ。また、心理学者たちは、反射光による色材で着彩した回転盤で光学的な混色を行なうが、その場合も混合色が明るいほうの親色よりも明るくなることはない。

　回転盤による網膜上の混色は、色材の混色に比べて失われる光が少ないた

め、心理学者の行なう回転混色による色の和は、画家が行なう色材による混色の暗いグレーと比べ、通常、中間のグレーに近くなる。以上をまとめると、混ぜ合わされた色が明るくなるのは（a）の投射された色の場合だけであり、一方の反射色による混合は（b）にある通り明るさを失う。

投射された色（あるいは色光）は、通常、カラリストの扱うものではないが、この効果に関する例は示されるべきだ。加法混色および減法混色は、透明性の錯覚を適切に学ぶ上で必要なものである。それが、次の学習の予備訓練となる。

煩雑さを避けシンプルにするためにひとつの淡い色を使って、できれば白（あるいは黒）と混ぜていくのがよい。そのあとで、その逆を行なう（図版X-1参照）。

以下は、並べ方の例。

逆の配置も行なう。　　　　　　　　　　　逆の配置も行なう。

XI 透明性と空間錯覚｜色の境界と可塑作用

　カラーペーパーによる混色の研究は、三つの重要な発見を導き出す。

　第一に、普通の状況下では、減法混色でできた色は、親色の明るいほうより暗く、暗いほうより明るくなる。しかし彩度は、親色のどちらよりも高くも低くもないのである。

　第二に、混合色は混ざり合う色の比率によって決まる。たとえば、青と黄の量の比率の変化によって、緑の性格が決まるのだ。これは、片方の親色の影響が強くなる可能性があることを示している。

　第三に、透明性の研究では、ある色がほかの色より上に見えたり下に見えたりする、第三の色彩の錯覚、つまり空間（奥行き）の錯覚を認識する。

　この読み取りが次の課題だ：

　1対の親色から、錯覚的な混色を幾通りも生み出すことができる。ここでまた、親色を青と黄色とすると、黄色が強い緑になることもあるし、青が強い緑になることもある。混色を何度も行なっていくうちに、一方の色（たとえば黄色）に近づくことは、必然的に反対の色（この場合は青）から遠ざかることだとわかってくる。

　親色から、いくつかの異なる混合色を見つけ出したら、もっとも重要かつ難しい混色、すなわち中間の混合色を見つけられるようにする。この中間の混合色は、表色系の配列上、正確な位置でならなければならず、それには特別な測定手段が必要となる。中間の混合色は、ふたつの親色から等しい距離にあることが前提で、親色のどちらにも支配されない。

　ここでは、次の図が役立つだろう。

I

 A B C

II

　各図の三つの棒のうち、黒い棒が中間の色、つまり問題の混色をあらわし、これが両側の白い棒から「等距離」になければならない。白い棒は、混色の親色をあらわす。上の棒は、明るい（高い）色、下の棒は、暗い（重い）色をあらわす。

　IAの混色の棒は上の棒により近く、したがって明るすぎる。IIAはその逆で、中間の色となるべき棒が下の棒に近いので暗すぎる。IAに施されるべき修正は、より低い（暗い）中間の色を探すことである。IIAの場合は、より高い（明るい）中間の色が必要となる。残念ながら、そのような高め、低めの色が、手に入らないこともよくある。そのような場合は、中間の色の代わりに、外側（上か下）の色の調整を試みる。正しい配置を得るためのもうひとつの方法である。

　IBでは下の棒が破線より上に動かされている。つまり、より明るい色が選

ばれたということだ。IIBでは上の棒が下に動かされ、同じようにCはBと逆の外方向に動かされている。BとCのグループを比べると、適正な配色にするには、中間の色により近づけてもよいし、離してもよいということがわかる。

　手前の色と奥の色の中間の色を探す（中間の位置を明確にする）努力は、このような徹底したヴィジュアル・トレーニングを通して継続される。それが「シチュエーション思考（状況に応じた思考）」である。

　前掲図を黒板に書いて説明するだけでなく、空間で物理的にデモンストレーションすることによって、これをさらに明確にすることができる。床に広げた最初の習作を囲んで学生たちがディスカッションする時、手を使って色面を指し示すことができる。両腕を床と平行に差し出し、それぞれを両端の色面とする（片方を上、もう片方を下とする）。そして、その間に3本目の手（もうひとりの手）が差し入れられる。それは、色の選択と配置のさまざまな可能性をつくる。その手を、または、ほかのふたつの手を（単独でまたは一緒に）上下に動かして、中間の色の明暗を探すのだ。

　混色に対する感性が養われていくにつれ、色同士の間隔（近いとか等距離だとか）は、混合色とその親色との境界で判断できるようになる。

　色の境界を比較し区別する練習によって、色の可塑作用を認識する新しい重要な方法、つまり色彩を空間的に秩序立てる方法を身につけることができる。色の境目のコントラストが弱ければ弱いほど、両者の近さ、つまりつながりをあらわし、強ければ強いほど、距離と分離をあらわす。このように解釈すれば、色を上や下、あるいは前や後に置くことができる。つまり、ここやむこう、真上やさらに遠くといったように、空間的に位置づけるのである。

　すべては、中間色を生みだすふたつの色（親色）によって変わると考えられる。時には親色が、同じ2次元平面上にあるように見えることもあれば、できた混合色よりも高いあるいは低い位置に見えることもある。

　こうして中間混合色のすべての境界は、隣り合う色と同じ強さ、あるいは弱さになる。その結果、中間混合色は前面（上面）にあるように見える。これはときに、対称的な順序の読み取りと同じである。そして、中間混合色は、自ら、また周囲が異なる作用をしない限り、色空間上で動くことはない（図版XI-1、XI-3参照）。

私の考えでは、セザンヌの独特の新しい絵画表現も、こうした研究や認識によって導かれたものではないかと思う。はっきりした境目とぼやけた境目を同時につくり出す色面を考え出したのは、彼が初めてだった。続いていたり分かれていたり、境界線があったりなかったりする面をつくり出すことによって、可塑的な構造をつくったのである。
　そして、平らに塗ったところが平板に見えたり前面に浮き出て見えるため、強い境界を少しだけしか使わなかった。彼は主として、隣り合う色面からの空間的距離が必要な場合にのみ用いたのである。

| XII | 光学的混色 —— 同時対比の再考 |

| XIII | ベツォルト現象 |

　私たちのこれまでの主な研究テーマであった残像に対し、ここでは「光学的混色（オプティカル・ミクスチュア）」というまったく異なるタイプの色の錯覚を扱う。ふたつ（あるいはそれ以上）の色が、互いを"押したり""引いたり"して、異なる姿に変える（相違性を大きくする場合も、相似性を大きくする場合もある）のとは異なり、網膜上の混色はふたつ（あるいはそれ以上）の色が同時に知覚され、混ざり合って、まったく新しいひとつの色に見えるのである。この過程では、もとの2色が打ち消されて見えなくなり、代わりに、光学的混色と呼ばれる現象に置きかえられるのだ。

　印象派の画家たちは、緑を、緑の絵の具だけで描くようなことはけっしてしないことはすでに学んだ。彼らは、黄色と青を混ぜてつくった緑を使う代わりに、混合されていない黄色と青の小さな点を打ち、私たちの知覚上で――印象として――混ざり合うようにしているのである。これが小さい点であるということは、この効果がサイズや見る距離に左右されることを示唆している。

　知覚上で色彩を混ぜ合わせることの発見は、19世紀に印象派、とくに点描主義の新しい絵画技法に発展しただけでなく、新しい写真製版技術の発明にもつながった。絵画の3色、4色刷り、白黒画のハーフトーン印刷などである。前者の場合、原画を三つまたは四つの原色版に分割し、それぞれの版の小さな印刷用のドット（網点）を重ね合わせることによって、無数の色合いをつくり出す。後者の白黒印刷では、階調分解用のスクリーンによって分解された小さなドットのスミ（黒）版が用いられ、印刷された黒が紙の白と混ざり合って、白―グレー―黒の無数のトーンが表現される。

　特別な光学的混色として、発見者のウィルヘルム・フォン・ベツォルト（1837-1907）の名にちなんだ、ベツォルト現象というものがある。彼がこの効果に気づいたのは、1色だけを変えるか加えるかすることによって、敷物の

デザイン全体のカラー・コンビネーションを変えようとしていた時だった。それまで、この網膜知覚の現象が明確に認識されたことはなかったと思われる（図版XIII-1、XIII-2、XIII-3参照）。

XIV　　　　　　色の間隔と移調

　「Good morning to you（おはよう）」という曲は、四つの音だけで構成されている。しかし、それを、ハイソプラノ、ローバス、その中間のあらゆる階調（キー）やさまざまな音量で歌ったり、それに数え切れないほどたくさんの楽器で演奏することも可能だ。しかし、たとえどのような方法で歌われ演奏されても、メロディがその個性を保っているので、聞けばすぐにその曲だとわかる。

　なぜだろうか？　それはこの曲の四つの音の間隔が、聴覚の星座のように（また地形上の関係にも似て）変わらないままだからである。
これはよくあることではないのかもしれないが、私たちは色の間隔についても同じように話すことができる。色彩は音楽の音と同じように、波長によって定義されている。

　どんな色（色調や色合い）も、常にふたつの決定的な性質をもっている。色の強度（鮮やかさ）と光の強度（明るさ）である。したがって、色の間隔にもふたつの方向性がある。前述したとおり、訓練をすれば誰にでも明るさの関係性、すなわちふたつの色のうちどちらが明るく、どちらが暗いかが容易にわかるようになり、ほかの人とも意見が一致するだろう。しかし、さまざまな赤の中でどれがもっとも赤らしいかというような色の強度については、めったに意見の一致を見ない。そのようなわけで、間隔を移調させる演習は主として光の強度に関して行なわれる。

　色の移調の基礎演習の準備として、異なる色で同じサイズの正方形を四つ組み合わせ、大きな正方形をひとつつくる。組み合わせた四つの正方形のうち、明るい色の正方形は、重く暗い色のものから浮き上がる。正方形は、色の対比や近似によってまとまったり分かれたりし、タテ、ヨコ、斜めのペアをつくる。あるいは三つの正方形が、四つめの正方形を、あたかも受け入れたり拒否したりしているような3対1の形状をつくる（図参照）。

課題は、ふたつあるいはそれ以上の矩形のグループ（ここでは四つの矩形グループ）で構成された大きな矩形のなかにある特定の関係（大きな矩形を構成する4色の関係）を維持しながら、高いかあるいは低い階調に移調することである。もしひとつめのグループに、手持ちの中でもっとも暗い色が含まれていれば、もちろんそれより暗くすることは不可能だし、同様に一番明るい白があったら、それより高い階調に移すことはできない。

　最初に任意に選んだ四つの矩形の関係を保ち続けることはむずかしい。四つの色が等しく高く、あるいは低くなった色を見つけ出すのは不可能に近い。うまく移調するためには、もとの組み合わせを工夫しなければならない。

　実験の成功は、双方のグループにおいて、星座のように同じ配置、同じ関係を維持することにある。そうなっていれば、いろいろな混色実験の時のように、四つの矩形のそれぞれの境目は、どのグループでも同じように見えるはずだ。

　ここでも実習の目的は、心地よい調和がとれた外観をつくることではなく、明瞭な関係性、すなわち平行した色の間隔を示す研究成果をつくり出すことである。

　では、私たちはどのようにして平行性の相似を証明するのか。初めのグラデーションの演習で、グラデーションの各段階を黒い線で区切ってしまうのは「心理工学」としてあまりにも粗末だということを学んだ。移調の演習に

おいても同じで、2番目のグループの境目が弱くなったり強くなったりしても、隔てられた初めの四つの矩形グループの境目と比べることは困難である。これらのふたつのグループを容易に、しかも正確に比べられる唯一の方法は、ひとつのグループをもうひとつのグループに重ねてみることである。そのためには、もとのグループの中央部分を小さな矩形に切り抜き、もう一方のグループからも、同じ形と大きさの矩形を切り抜いて、交換する（下図参照）。

すると、この矩形（ここでは正方形）のグループ内の各色の上下変化と、もうひとつのグループ内の上下変化が同じかどうかが、一目でわかる。さらに、小さなグループのひとつひとつと、大きなグループのひとつひとつの比較も行なってほしい。これらの実習で、色彩間の境目が比較するための重要な手段になることもわかるだろう。

通常、暗めの4階調は、高いほうに移調されるものだが、従来の慣習を破って、低い階調の色彩の組を全体的にぐっと低く、高いものは全体的にぐっと高くしてもよい（図版XIV-1、XIV-2、XIV-3参照）。上下変化を小さく抑えると、フィルム・カラーという透明を感じる特殊な効果になる。それについては、XVII章でまた説明する。

XV　　　中間混色ふたたび ── 交差する色

　透明錯覚の研究では、中間の混合色を見つけることがいかに困難であるかということがわかった。ふたつの親色からの明度と色相の距離が等しいものだけが、真の中間の混合色である。しかし残念なことに、慣れない目にはそのような等距離を認識することが困難である。私たちは、親色とその混合色が隣接している場合、その境界によって距離が測れることを見てきた。

　新しい課題である交差する色の研究の目的は、訓練されていない目にも、はっきりと星座のような関係を見つけ出せるようにすることである。それは混合色の構成内容だけでなく、それぞれの親色の量（56ページ参照）までわかるような組み合わせを示し、つくり出すことである。

　それに向けた最初の経験として、同一系統の赤の中から、サイズの等しい3種類のカラーペーパーを見つけ出す。それらは、明るさが3段階に異なる赤、つまり明るい赤と同じ系統の少し暗めの赤、そしてこれら2色の中間の赤（たいていの場合、探しづらい）とする。もし赤がない場合は、明・中・暗の色が揃ってさえいれば、ほかのどの色でもよい（次ページの図参照）。

　明るい赤を左に置き、中間の明るさの赤の端をその上に重ねる。さらに、その上に暗い赤を置くが、これは、中間の赤がほんのわずかに狭い細長の小片（約1/4インチ＝約6mm幅）として覗くくらい残して重ねる。そしてとてもゆっくりと、暗い赤のカラーペーパーを右方向に引き、狭い幅の中間の赤を徐々に広げていく。中間の赤を凝視しながら引いていくと、それが広くなるにしたがって、1色でなく2色に見えてきて、右端が徐々に明るくなってくる。同時に、左端は徐々に暗くなっているように見える。

これを何度か繰り返してみると、互いに反対の位置ではあるが、中間色がふたつの親色と同じ役割を果たすことが明らかになる。他の色でもこの実験を繰り返すうちに、真の中間の混色では、それぞれ等しい量の親色が混合色に表れてくることがわかる。だが、たいていの場合、どちらか一方の親色がまさる形になるものだ。

　こうした練習では、とくに異なる色相や反対色でもやってみると、何かを発見したかのような興奮を覚える。この練習によって、あらゆる色錯覚が、基本的な残像現象、つまり同時対比によって生じていることを再認識させられる。

　中間混色を判別する最初の方法では、重なり合いの境目のコントラストを弱くしたり強くしたりすることによって空間錯覚に展開したが、ここで行なう混色の構成要素の把握は、もうひとつの錯覚、すなわち量感の錯覚に展開する。これは、ドーリア式の柱の溝に見られる、いわゆるフルーティング効果と呼ばれるものだ（図版XV-2参照）。

XVI 色の並置 —— 調和 —— 量

調和

　通常、色彩体系では、夜空の星座のように、表色システム範囲内の特定の組み合わせによって調和が得られるとされている。それは調和が、色の組み合わせや並置のゴールであることを示唆している。

　調和やハーモニーは音楽の問題でもあるので、音の組み合わせと色の組み合わせとの間に関連性があるのは避けようのない事実だ。色彩構成を作曲にたとえることはとても興味をそそられることではあるが、ここで言っておきたいことは、その比較が役立つこともあるが、誤解のもとにもなり得るということだ。それは、これらの表現手段には、それぞれ異なる基本的条件があるため、展開の仕方が違っているからである。

　音楽は、たいてい、前、今、後、という時間の流れのなかで位置と方向が決められているように思える。音の並置、つまり音楽の構成は、配列を定めることだと解釈できる。いわば、単音または和音を縦軸として、音楽のためのさまざまな時間の長さを規定する。横軸では、音は互いのあとを追いかけていく。それは一直線ではないが、ただひとつの方向（前）に進んでいる。前に聞こえた音は弱まり、もっと前の音は消え去る。私たちは、時間をさかのぼってそれらを聞くことは決してできない。

　一方、色は、主として空間のなかに星座のようにつながってあらわれる。したがって、どの方向へも、またどんな速さでも見ることができる。そして、色彩はそこにとどまる。だから私たちは、さまざまな方法で何度でも繰り返しその色彩に戻ることができる。

　この、残る残らない、消える消えないという部分が、音楽と色彩のただひとつの本質的な違いをあらわしている。一方の領域における正確な知覚は、もう一方の長い記憶と一致する。視覚記憶と聴覚記憶は奇妙な反転現象をみせている。

　音の並置は、その音響上の関係で決まるので、波長で正確に測れる。そのため、作曲において、音を図式的に書き表す方法が生まれたのである。色彩

も、少なくともある程度は測れる。とくに投射された色であれば、物理学者が波長を記録するように測定することが可能だ。

しかし、反射色、つまり絵の具や顔料（私たちのメインの素材だ）を明確に測ることはとても難しい。電子分光器で分析すると、反射色は可視帯域のすべてを含むことがわかる。つまり白だけでなく、いかなる反射色もほかのすべての色彩から成り立っているということだ。この色同士の多面的な関連性は、4色印刷の個々の版にはっきりと見てとれる。それぞれの版は、1色だけで表されるにもかかわらず、四つが合わさると全体像がわかるのである。

色彩が実際に用いられる場合には、無数の明暗や色調として表れるだけでなく、その色の形や大きさ、そして反復や配置などによってさらに性格が左右される。この中で、とくに形と大きさによる性格づけは、音に直接当てはめることができない。これらすべてのことが、いかなる色彩構成も、音楽の記譜法やダンスの振付譜のようなダイアグラム的な記述を本質的に受け付けない理由につながる。

音の組み合わせに関して言えば、3度、5度、そしてオクターブ離れているといった、音の間隔は、上下の距離を正確に表している。「上下」と言うのは、音程が高低で表されているからである。たとえば音程がシャープ（上がり気味）、フラット（下がり気味）といった音のふれ（収差）も、同等にはっきり表すことができる。

音の間隔に共通すると考えられる色彩用語として、補色や隣接補色、トライアド（3色配色）、テトラード（4色配色）、オクタード（8色配色）などがある。これらは色空間における距離や配置を定義するものだが、音程のように、たとえばふれたトライアドや、ふれたテトラードとなると、その尺度がかなり曖昧である。

重要なことは、補色は色彩の対比や間隔の基本でありながらも、その位置関係が意外とはっきりしていないことだ。原則として、補い合う色には残像が伴う。しかし、ある色の補色が、異なる色彩体系では違った色になることがある［訳註：たとえばマンセル表色系では赤の補色は緑だが、光学的な（RGB）表色系では赤の補色はシアンである］。同様に、ある体系におけるトライアドやテトラードも、別の体系では同じ色になることはほとんどない。

権威ある色彩体系における調和配色図は、見た目がよく、美しく、説得力があるものだ。しかし、そうした説明は理論上のものであり、実際には役立たないものが多いことを見逃してはならない。その第一の理由は、通常の配色図は、同じ量、同じ形、同じ数（1回だけ）で、時には明度まで揃っているからである。このように外面的な均質感を与えれば、まとまって見えるかもしれないが、より重要な、色そのものの相対性が犠牲になっている。

　このような調和配色が実際に用いられているのを見ると、かなり違和感がある。量やフォルムや反復だけでなく、もっと幅広い要素によって色彩に一層の変化がもたらされるのだ。変化をもたらす要素とは、以下のようなことである。

　　光を変える、あるいは変わること。複数の光が同時に射せばもっと深刻だ。
　　　光の反射と色の反射の互いの影響。
　　　色彩を見る方向と順序の違い。
　　　異なる表現素材。
　　　対象同士が関連するしないにかかわらず、その並びが一定か、変化があるか。

　以上のような影響や、また別の視覚的な転移によって、最初は調和しているように見えた、「理想的」なカラーコンビネーションが、変わったり、失われたり、また逆になったりすることがあっても驚くには足りないのである。

　前述の配色図に従った、インテリアや外装、家具、テキスタイルの装飾、そしてあらゆる DIY（Do It Yourselves）のための「商業化された色の提案」に注意しなければならない。

　結論はこうだ。補色、隣接補色、トライアド、テトラードといったようなおおざっぱなやり方は、しばらく忘れてもいい。

　それらは使いものにならない。

　さらに、機械的な色彩体系というものは、前述したような多様な可変要因に、1枚の処方箋で対応できるほどの融通性をもち合わせていない。いい絵やいいカラーリングは、おいしい料理にたとえることができる。いかにレシピ

に従ってつくっても、調理中に繰り返し味見することが必要である。そして最高の味見は、依然として「肥えた舌」次第なのだ。

　私たちは調和を嗜好することを放棄し、不調和な配色も、調和配色と同じように受け入れる。新しい色彩構造の探索——カラーデザイン——のなかで、研究の指針として、量や強度、重さと同じように、錯覚や新たな関係性、異なる尺度を考えることができ、さらに、透明性や空間、交差などの違う体系をも導き出せるようになったからである。

　色彩調和によるバランスは均整にたとえられるが、このほかに、もっとダイナミックで非均整的な色彩間のテンションによって可能となるバランスもある。繰り返しになるが、私たちの主目的は知識やその用法ではなく、柔軟性のある想像性や発見や発明——そして「実験」こそが主眼である。

　この色錯覚の研究によって、量（また、反復による数量も）への特別な関心が生まれた。

量

　量と質はまったく違うと考えられることが多いが、美術と音楽では密接に関係しているようである。「量は質である」と言う者がいてもおかしくはない。というのは、ここでは量が、重さや数のようなボリュームを表すだけでなく、強調や明示、バランスの手段だからである。その事実を認めたのが、19世紀ドイツの哲学者、ショーペンハウアーであった。彼はゲーテの6色色相環を改善すべく、ゲーテの戸惑いをよそに、その色相環の均等な面積をまったく異なる量に変えた。

　その結果、もっとも明るい色相である黄色が減り、その反対色でもっとも暗い紫に、もっとも広い面が与えられた。彼はまず、黄色と紫、青とオレンジ、赤と緑の3対の補色に、色環の3等分を振り当てた。次に、これらの等しい3等分を順番に、$1/4 + 3/4$、$1/3 + 2/3$、$1/2 + 1/2$ に分けた。この分数の数値を12（全体では36）で分割すると、3：9、4：8、6：6という比率になる。黄色から緑までの色環は、順番に次のようになった。3：4：6：9：8：6。

　どのくらいの量か、どのくらいの頻度かという、ふたつのベーシックな質問は、量を2種類に分類する。ひとつはサイズ、つまり面積で、もうひとつ

は反復、つまり数量である。どちらの大きさも支配や強調に関係する。これらは空間的な影響力を表すと同時に、時間的な影響力も表す。

　このような考察は、私たちが量を研究する原因でもあり、結果でもある。この演習では、通常4色を、できるだけ互いに無関係に見せるために、著しく異なる4通りの配置で提示する。そうすることで、色の反復が、気候や温度、テンポやリズムの変化をもたらす。それは雰囲気やムードを変え、事実上の内容（同じ4色であること）は見えなくなるだろう。うまくいくとほとんど気づかれなくなるはずだ。

　これを演劇にたとえてみよう。4色のセットは、それぞれの色が「役者」であり、「キャスト」となる。これらの役者、すなわち色は異なった配置で示されることで、異なる四つの「芝居」を演じることになる。色相や明度、すなわち「性格」は変わらず、外枠である「ステージ」も変わらないままなのだが、異なる四つの「場面」や「芝居」を演じるのである。まったく同じ色のセットを、四つの異なるキャストによる四つの異なる組み合わせとして演じるのである。このような状況は主に量を変化させることで可能となり、支配力や反復、そして配置による変化が起きる。

　本質的な問題は、キャストとしてのアイデンティティを失いやすいのはどの色彩グループだろうということである。また似たような問題として、その色のキャストの正体を固持したり変えさせたりするのは、どのような外観上の配分（空間の量、時間の量、重さの量）か？　ということがある。

　私たちはこうした量の研究によって、色はその量が妥当であれば、調和のルールとは関係なく、いかなる色とも「調和」したり「協調」したりすることを確信するに至った。私たちは、これまでこのような目的のための総合的なルールがなかったことをかえってよかったと感じている（図版XVI-2、XVI-3参照）。

　ここで2～3人の現代画家が発見したことに言及しておくと、単にキャンバスの大きさだけでなく、ある色の量を増やすことによっても、視覚的な距離が縮まる。その結果、近さといった親近感や、敬意がしばしば生まれるのだ。

XVII　フィルム・カラーとボリューム・カラー ── ふたつの自然現象

　私たちは普通、リンゴは赤いと考える。しかしその赤は、サクランボやトマトの赤とは異なる。レモンは黄色で、オレンジも名前の通りオレンジ色だ。レンガはベージュ、黄色、オレンジ、黄土色、茶色、深紫といろいろある。木の葉は無数の色調の緑だ。このように認識されている色は、すべて表面の色である。

　それとはかなり違う観点だが、遠くの山々は、どんなに緑の木々で覆われていても、土や岩があっても、一様に青く見える。太陽は日中は白く輝くが、日没には真っ赤になる。芝生で囲まれた家の白い天井や白く塗られた屋根のひさしは、晴れた日には地上の芝生からの反射で明るい緑に見える。これらの色はすべて「フィルム・カラー」である。

　フィルム・カラーとは、目と物体の間のにある薄い透明または半透明なレイヤーとして見える色で、物体の表面色とは別個のものだ（図版XVII-1参照）。

　異なる色彩効果の例として、カップの中のコーヒーの色を、パーコレーターの管の中のそれや耐熱ガラスの中のそれと比べてみるとよい。三つの容器には同じコーヒーが入っているにもかかわらず、パーコレーターのものがもっとも明るく、カップのものはそれより暗く、耐熱ガラスのものはもっとも暗いといったように、3種類の異なるブラウンに見えることが容易にわかる。同様に、紅茶もスプーンの中では、カップの中よりも明るい色に見える。ここで取り上げるのは「ボリューム・カラー」、すなわち、3次元の液体に存在し、知覚される色彩である。

　青い壁のプールの水は、拡散反射で、青に染まったように見える。水中にある白か青の階段を見ると、下の段にいくほど水の青さが増していく。これが、真のボリューム・カラー効果である。どのような割合で青が増すかは、第XX章で説明する。一方、牛乳は、容器の大小や量の多少にかかわらず同じ白さに見える。インキや油絵の具もほとんど変わらないように見える。これはつまり、透明の液体だけがボリューム・カラーを表現するということな

のだ。

　実際に、水彩絵の具の多くはボリューム・カラーである。何度か層を重ねると暗さや重さ、色の強さが増していく。パウル・クレーの多くの水彩画はそれを実証するものだ。

　ボリューム・カラーの効果が働く新しい表現素材に、コーニング社が開発した感光性ガラスがある。特定の強い光線をあてると、そのガラスは、半透明のオパールのような白さを増す。光を通すとその白は暗く見えるが、反射光では白さがより増すことになる。同様の効果はトレーシングペーパーでも得られる。何枚か重ねたものを光に透かして見ると、紙は暗くなる。しかし、同じものを光線の方向から見ると、より白く見えるのだ。フィルム・カラーは、生理的影響や心理的影響を受けた結果ではなく、物理的現象である。フィルム・カラーもボリューム・カラーも、自然のトリックと言ってよいと思う。

XVIII 自由研究 —— 想像への挑戦

　前章までは、クラス全体の課題を解くための演習を主に扱ってきた。それらの課題を通し、クラスのメンバー全員がひとつの方向を目指して研究する。それは、学生たちが同時に、与えられたひとつの色彩効果に関する課題を競うことを意味する。彼らの考え出した解決案は、とくにその提示の仕方においては、それぞれがかなり異なるかもしれないが、クラス全体の作品としては統一感がある。

　このような実習は、観察力、つまり見分ける力を伸ばすことを目的としている。学生たちは必然的に絶えず互いを比較することになるので、さらに力がつく。そのため、こうした授業では、自己表現がほとんど許されない。したがって、そのような系統立った演習ののちは独立した研究が必要とされ、自由研究が奨励される。自由研究では、学生たちは課題演習からも、教師や他の学生たちからも離れ、色彩を自由に扱うことが許される。

　系統的な演習課題は授業時間の大部分を占め、かつ放課後にも持ち越される一方、自由研究は主として宿題となる。ただし、自由研究はコースの最初から最後まで、系統的な学習に沿ったかたちで行なわれる。自由研究の評価の尺度は、いかに色の相互関連性を理解し、表現できているかである。具体的には、あくまでも色彩自体が主役で、独立した存在であり、単に形態や形の付け足しになっていない色彩の並置が求められる（図版XVIII-3、XVIII-9参照）。

　あるものに「カラーがあるか」どうか、言葉で定義するのはむずかしい。そう、「音楽とは何か」とか「音楽的とはどういうことか」という質問と同じくらいに。

　自由研究の見本は、無限の可能性があることを示す。しかし、そうしたものを見せてしまうと、逆に学生にとって不利となる可能性もあるので、最初はテーマを提案してあげるといいだろう。経験上、このようにペアになった対語を用いると、より明確な「意味」や正確な「解釈」を導き出すことができる。

最初のテーマ：
陽気な／悲しい　　若い／年とった　　主／従

少し難しいテーマ：
冴えた／鈍い　　早い／遅い　　能動的／受動的

　こうしたテーマは、終わりのない議論になりやすい。なぜなら、色彩のイメージに対する言語的反応は、人によって大きく異なるからだ。
　手引きとなるもうひとつの方法に、色を制限して自由研究させる課題がある。たとえば、補色同士または隣り合う色彩同士だけ、あるいは好きな色または嫌いな色だけといったように、色の範囲を制限する。
　いずれの場合も、調和または不調和をねらいとする。
　この例も含め、制限の内容は個人の選択による。さらに理解を深めるためには、少し難しいが、他者に選択を任せる。他人が決めた条件でその色の組み合わせや手段に従って作業することは、許されるだけではなく、むしろ奨励されるべきなのだ。
　こうしたことは、競争心を促すためにも行なわれる。競争させることで、おのずと比較による評価がなされ、そして最終的には評定が下される。また、クラスにとってやりがいのある挑戦となるのは、教師か学生が選んだ三つまたは四つの色を使って行なう作業である。こうして他人の選択に従ったり、自分の嫌いな色を絶えず使うようにしていると——人生においても、色彩においても——好みというものは、たいていは偏見や経験不足、あるいは洞察力不足から生じるものだということがわかってくる。

ストライプ——制限された並置

　最初の「自由研究」の試みは、色よりもフォルムやシェイプがまさったり、目立ちすぎたりする結果に終わることが多い。これは、たいていの場合

において、色面のアウトラインが強すぎることを意味する。視覚的にもっとも強烈なアウトラインが最初に目に飛び込んでくるのである。そのせいで色彩は二次的な関心事になってしまったり、かたちの付け足しにしか見えなくなったりする。

　カラーペーパーの色と絵の具の色の決定的な違いに気づかないと、この傾向が続いてしまうことになる。カラーペーパーの色は、常に率直で平らな色面であり、エッジからエッジまできっちりと同一の色が広がっている。そしてエッジは、その性質上どこまでも途切れのない輪郭を描き、ふたたび、かたち第一主義におちいるのだ。

　このような理由から、最初はカラーペーパーを切るよりも、ちぎって使うことを勧める。そうすると、だいたいのエッジが不規則でばらばらになる。経験を重ねるうちに、色の境界線を目立たないようにしたりはっきりさせたりするほかの方法が身につく。つまり、色相や明度のコントラストを小さくしたり大きくしたり、形を単純にしたり複雑にしたり、曲線、直線、破線、点線にすることなどができるようになる。

　色をストライプで組み合わせる、つまり長さがすべて同一で幅だけが違う帯状の長方形を、平行に揃えて並べると、同一の形に注意が向かなくなり、形はないも同然となる。ストライプを横の配置にするか縦の配置にするかについては、縦のほうが練習にはよいと思われる。色の作用は、左右、つまり縞の境目が横方向のほうが、縦方向よりもずっとわかりやすい。したがって、カラーストライプを読み取ったり、つなげたり、分類したり、分離させたりすることが容易にできてしまうのだ。

　初めの課題は、たくさんのカラーストライプを構成することである。ストライプはすべて細くし、幅は多様で、長さだけを揃え、接触面がすべて縦方向になるようにする。色彩は4色に限る。後で、色数を増やしたり、減らしたりする。課題のねらいは、どのように並べれば、4色すべてが相対的に等しく目立って見えるか、あるいは等しく目立たないように見えるかを発見することである。言い換えれば、どの色も支配的にならないということである。ここで「相対的」と言うのは、色に対する私たち個人の態度、つまり特定の色彩を好んだり嫌悪したりする、異なる嗜好を考えてのことだ。

4色の面積や反復パターンをひたすら変えていけば、無数の組み合わせと配置が可能となる。そして、大きな違いが見られれば見られるほど、私たちは好奇心をかき立てられるのである。つなげたり、分けたり、重ねたり、交差させたりを繰り返すことで、外見上、4色よりも多くの色に見えるようにすることも可能なのだ。

　このような計算された並置を、「互いに生かし合う」地域社会の精神や、「すべての人の平等な権利」を主張する相互尊重の象徴になぞらえることもできる。また、明るさや鮮やかさが互いに競い合ったり、バランスをとったりする作用を学べるよう、大きく異なる色合いを用いることを奨励すべきである。

　このようなストライプの研究で私たちが頭に思い浮かべるのがテキスタイルである。新旧、老若、今昔と、人々や時代によるさまざまな用途、さまざまな色彩の雰囲気をもったウール地やコットン地として、ストライプを読み取り解釈することができる。この学習の目的は、繰り返しになるが、形態の意味の読み取りを促し、色彩の雰囲気によってイメージするものを言葉で表せるようにすることである。

　カラーストライプを使った第二の課題は、最初の課題とは異なる効果をねらって、1色あるいはそれ以上の色、加えて広い面積による優位を提案することだ。また、色同士を調整し、同格にしてもよいし、従属させてもよい。色数や色彩の選択、色の範囲や反復は、より自由でよいが、形が条件として介入することを避けるため、長さを等しくすることや縦方向の分割という制限は維持する。最初の課題は、テキスタイルのストライプを思わせるものだったが、この課題では、構成、錯覚、装飾などの目的で区画された壁を思い浮かべるかもしれない。

　このストライプを使ったふたつ目の学習では、たいてい、より幅の広い鮮やかな色の組み合わせになりがちだが（最初の課題における制限への積極的な反応として）、少ない表現手段でより多くの色彩作用をねらったほうが効果が高いことが、ここでも明らかとなるであろう。

　　　　　紅葉の研究——アメリカでの発見

　アメリカほど秋の紅葉が鮮やかなところは、世界のどこにもないのではないかと思われる。木の葉を集めて押し葉にし、乾燥させ、最後には艶出しや漂白を施したり、時には染色したり色を塗ったりすると、いかなるカラーペーパーの色見本にも格好の豊富な色を提供してくれる。

　豊富なバラエティの、できるだけ多様な色彩の明暗をもつ木の葉を——学生の間で簡単に交換できるくらいたくさん——集めれば、見るのも楽しいし、自由研究で使うのも非常に面白い。

　作品例でわかるように、こうした葉は、カラーペーパーと非常に相性がよい。カラーペーパーにはない調子の変化や形があるので、無数の明暗を添えてくれる。単独または複数の単位でも、また部分的あるいは組み合わせでも使えるし、反復や反転させることもできる。ただし、形より色彩を第一に考えることを常に念頭に置いてほしい。色彩豊かな木の葉は、あらゆる種類の秩序や配置ができ、あらゆる遊び方や想像の仕方にも適合する。そのため、常に好ましい学習材料なのである。

　紅葉の研究は、もちろんその最盛期、つまり秋にやるのが一番だが、秋に加工・保存し、他の時期に使うことも可能だ。ただし、その場合は、当然ながら色彩がやや地味になり、鮮やかさを欠く。

　木の葉の研究は自由研究（通常、宿題となる）であるため、ストライプの研究と同じ章に記述した（図版XXV-2、XXV-6参照）。

XIX　　　巨匠たち —— 色の楽器

　私たちの色彩研究方法が、過去の作品や理論から出発していないことは明らかだろう。私たちはまずマテリアルや色そのもの、そして私たちの心のなかに起こる作用と相互作用から始める。私たちは実践を第一として、私たち自身を学ぶことを主体とする。

　したがって、過去を振り返るのではなく、まず自分自身や周囲の環境を見つめ、過去の代わりに自己を省みるのだ。自分自身の成長や自分自身の作品が一番身近な問題ではあるが、過去の人々が成し遂げた成果を見て、そこからもらう励ましに感謝し、折に触れてそれらの創作者たちに敬意を表する。

　巨匠たちの創造性を尊敬するということは、彼らの態度と競い合うことであって、彼らの作品と競うことではない。伝統を芸術的に理解することである。それはつまり創造することであり、作品を再現することではない。したがって、巨匠（古今を問わず）の研究は、単なる回顧や言葉の上での分析を越えて、巨匠たちの色彩の選択や表現、見方や解釈——すなわち、彼らが色彩にどのような意味を与えていたかということを再創造・再現することである。ある曲を歌ったり、楽器で演奏したり、さらに複数の楽器を指揮してみたりすれば、単に曲を聞くより、その曲との接点が多くなり、洞察も多く得られる。料理も同様で、レシピをただ読むよりも実際に作ってみたほうが、当然ながら多くを学べる。そのようなわけで、私たちは巨匠たちの絵をカラーペーパーに置き換えてみることで、彼らの色彩の手法を確認する（図版XIX-1参照）。

　私たちのねらいは、美術館で模写するような、正確な再現ではない。私たちはただ、作品の雰囲気や温かみ、風格や響きといった、包括的な印象をつくり出すことをめざし、細かい部分は問題にしない。このような研究の目的は、たとえば、使われているのはウルトラ・マリンかコバルト・ブルーかといったことを突き止めることでも、描いた人のパレットの実際の中身を記録することでもない。色の関連性を読み取る鋭く批評的な目を養うための学習法のひとつなのである。

絵画をカラーペーパーに置き換えることには、いくつかの制限がある。必然的に、制作には複製が必要となる。3色または4色刷りのハーフトーン印刷では、規格化されたインクで刷られた網膜的な混色ですべての色が表現される。これらのインクはたいていは透明で、インク同士が混ざり合うだけでなく、下地の白い紙とも混ざり合う。つまり、印刷による複製は、すでに原画とは物理的にまったく違うものということだ。

　いわゆるハイキーなカラー印刷の結果生じた、ニセのなめらかさや、つや、美しさ、そして誇張された明るさなどは、カラーペーパーを使うことによって、容易にかつ快適に解消され、修正される。それは、カラーペーパーの色は不透明であり、つまり視覚的な重さがあり、それぞれ密度やボリュームが異なるからである。概して、カラーペーパーで模写した絵画はまるで描いたように見え、印刷したようには見えない。ヴァン・ゴッホやスーチンのような場合には、ドラマチックな表現の効果が容易に再現できる。マチスの作品もやはり平たい色面の並列で塗りつぶされ、不透明で、テクスチャーがない。

　このような研究で過去の造形を参照するのは、作者たちの異なる態度、気性、精神、個性などをさらに深く比較するためであり、また絶えず自己批判と自己評価を行なうためでもある。これは回顧的なリアクションと言うより、むしろ、創造的なアクションと言える。

XX　ウェーバーとフェヒナーの法則 —— 混色の測定

『シュブルール色彩の調和と配色のすべて』（日本語版、佐藤邦夫訳、青娥書房刊、2009年）という有名な本の著者であるM. E. シュブルールは、グレーのグラデーションスケールの作成手法として、次のような手順を記している。（英訳版、1866年、5ページ、第11パラグラフ）：

厚紙を1/4インチ（約6mm）幅で10等分し、そこにインディアン・インクを明るさが均一になるよう塗る。乾いたらすぐに、2度目のインクを最初のストライプを除いたすべてのストライプに塗る。それが乾いたら、3度目のインクを、最初と2番目のストライプ以外のすべてに塗る。同じ手順を最後まで繰り返すと、最初から終わりへと徐々に深みを増した10段階の色ができる。

以上はすべて、いかにも当然でもっともらしく聞こえる。約束された結果を疑った者がかつていただろうか、またシュブルール自身を含め、これらの指示に従って実際にやってみた者はいるのかという疑問さえ浮かぶ。

これはすべて、もちろんボリューム・カラー（58ページ参照）に関することであるが、非常に重要なのは、ある避けがたい驚きの事実に気づくと、混色の新たな洞察が可能になるということだ。

その驚きの事実というのは、上記の約束された段階的な「深みの増加」が、大半の人が期待するような等間隔の段階の連続にはならないということである。絵の具を混ぜる場合でも、同色を同量ずつ加えていっても、等間隔のグラデーションにはならない。

このような方法で塗り重ねていくと、どうしても深みの増加の減少は避けられず、最終的には最初のような増加は見られなくなる。徐々に変化がなくなり、ついには変わらなくなるのだ。

ある色を塗り重ねていくシュブルールの方法を分析すると、光の加法混色だけでなく、色材の減法混色にも気づく。もっと正確に言うと、この理論は、どちらの方向にも進む等差数列であって、物理的な増加にすぎない。

69ページの図には、この物理的な事実が等しい高さと幅の列からなる階段図で示されており、それは直線的増加を示している。

　しかし現実には、前述のクレーの水彩作品にもはっきりと表れている通り、増加の割合は徐々に減少する。つまり、ステップの上昇幅は徐々に緩やかになっていくのだ。その結果、増加を表す線は、物理的には直線だが、心理的には曲線になり、最終的には変化がなくなり水平線で終わる。そこで増加も減少も止まってしまうということだ。このことは、混色において、視覚的に平均化されたグラデーションをつくり出すためにはどうすればよいのかという問題に行き着く。

　その答えを発見したのが、ウェーバー（Ernst Heinrich Weber, 1795 – 1878）とフェヒナー（Gustav Theodor Fechner, 1801 – 87）である。これは、いわゆる「ウェーバー＝フェヒナーの法則」として公式化されている。等差数列的な変化を視覚的にとらえるためには、物理的には等比級数的に増えてゆかなければならない、というのである。

　次ページの下段左の図で説明するように、これは次のことを意味する。第1段目に1段加わったものが第2段目であるが、第3段目はそこから単に1段増えている（つまり等差比例が3）のではなく、前段階の2倍の比率で増加している（つまり等比比例で4）。したがって、次の段からは、それぞれ4、8、16、32、64段ずつ増えることになる。この増加は上昇曲線を描いた後に、垂直線、つまり飽和を示して終わる。

　しかし、このような等比級数的な増加をとらえる際、私たちは頭に等間隔で増えていく右肩上がりの直線を思い浮かべる。等しい高さで上昇するステップとしてとらえ、またそのように"感じる"のである。この物理的事実と心理的効果との驚くべきギャップを実証し、何より自らの経験によって確信を得るために、次の実習を行なう。

　白い紙に、とても薄塗りで、とても明るい透明色の層を重ねてゆく。シュブルールが提案するように、同じ紙の上で、最初の列は等差級数的に（1、2、3、4、5……と）塗り重ね、それから次の列に等比級数的に（1、2、4、8、16……と）塗り重ねていく。どちらの列でも、各段の幅は等しくする。

　等差級数的増加と等比級数的増加を示す2列を正確に比較するためには、

The Weber-Fechner Law —— the measure in mixture

この物理的な事実は　　　減少されて　　　この心理的な効果が出る

この物理的な事実は　　　減少されて　　　この心理的な効果が出る

精密さが必要になる。そのために水彩は避けなければならない。というのは、水彩ではめったに均一に塗ることができず、また、常に厚塗りになるだけでなく、不均等で厚ぼったい外形線を残すからである。そこでもっとも適していると思われるのは、できるだけ薄い色の、フィルムのようなアセテート紙で、裏側に粘着加工が施されたものを使うことだ。これには貼り付けやすいのと、糊が見えないという利点がある。商品名としては「Zip-a-tone」や「Artype」、あるいは「Cello-tak」などがある［訳註：いずれも当時のカラートーンのような素材］。

こうしたものが手に入らない場合は、ワックスペーパーなど薄い半透明の紙を重ねて、光に透かして見れば、透明度においてふたつの異なる効果を観察できるだろう。不透明なものの場合、つまり反射光におけるもうひとつの実証方法として、黒い紙に、ごく薄い白紙を重ねてゆく方法もある。すると逆方向の、等差級数的、等比級数的増減のまったく違った効果が実証できる。これらの研究でも「増加率の減少」が各段で見られることがわかる。等差級数的な増加では、隣接する段の明暗の差が次第に小さくなってゆくが、等比級数では境目がどれもはっきりしている。

このような研究は、あくまでも理論的な正しさを追求するものであるが、材料の取り扱いなどがわずかに不正確なために、しばしば法則から逸脱することがある。ウェーバー–フェヒナーの法則は、（特定の色相内の明暗の）「等間隔の増加」を可能にするが、色相の相対性に邪魔されることがある。段の横幅を十分にとっておかないと、各段は、71ページの左図で示すように、視覚的に水平あるいは均一に平らな段にならない。階段の幅が広げれば、古代ギリシャ建築のドーリア式柱のような「フルーティング（縦溝）効果」が起こり、71ページの右図のようになる。

ウェーバー–フェヒナーの法則を戸外で実証するものに、たとえば青に塗られたプールがある。反射のため水は薄く青づいて見え、階段を下方向に目で追ってゆくと、青さが増していくのがよくわかる。この場合、各段の高さが等しいため、青さが同量ずつ加わっていくのである。この物理的な等差比例は、ここでもやはり、等比比例の減少（進むにつれて増加率が減ること）として目に映る。

階段の縁を比べてみると、下に行くにつれ、だんだんと差が小さくなって見える。この効果にはふたつの理由が重なっている。第一には、青が増すにつれ明るさが減少し、縁が徐々にぼやけてくること。第二に、青の増加の割合が減少してくるにつれ、隣接する青とのコントラストが減少することである。そのふたつの理由で、階段の境目がだんだんはっきりしなくなってくる。どちらの原因も、ウェーバー–フェヒナーの法則に従ったものであり、光の屈折の法則には無関係である。光の屈折も錯覚を起こしはするが、それは光学的現象であって、まったく異なる理論である。ウェーバー–フェヒナーの法則は、知覚上の現象を説明しているのだ。

ウェーバー–フェヒナーの法則がカラリストの間ではほとんど知られていないのは驚きであり、また残念でもある。この法則の重要性は、むしろ物理学や天文学、電気学や音響学でより広く認知されている。また心理学でも、音、重さ、温度、そして光や色の知覚において、この法則が重要であることが証明されている（図版XX-1参照）。

以下の図は、この重要なウェーバー–フェヒナーの発見を視覚的にも言語的にも単純化し、わかりやすく示したものである。しかし、ここで強調しておかねばならないことは、ウェーバー–フェヒナーの計算法は対数の数列を用いており、理論的には飽和点に達しないことである。

実際の知覚のされ方

XXI 色の温度

　最初のころに、光の強さとしての明度と色の強さとしての彩度の説明をした。その際、私たちは明るさについては誰もがたやすく合意するが、彩度の場合は困難だということを知った。

　それは、そうした性質を定義する場合、一方では物理的事実を取り扱い、他方では知覚的反応を取り扱うため、事実としての尺度も、錯覚による解釈も、どちらも許されるからだ。そのため彩度の場合、さまざまな見解や意見があり、反対とまではいかないまでも、多くの異なる解釈がなされる。

明暗の尺度はいかなる場合も、軽重の尺度と無関係でない。明暗や軽重は、柔らかい・硬い、あるいは速い・遅い、（時間の）早い・遅いといった比較と容易に結びつき、若い・老いた、暖かい・寒い、湿った・乾いたにも通じる。このような連想が、こちら・あちらといった、空間的な違いを示す、対比関係にまで広がっている。

　これら色に関する対比の中で一番わかりやすいのは、まず明暗と軽重で、次が寒暖の温度対比である。このような対比の位置関係を色環で明確化しようとすると、配分が不均等で、いわゆる中間色があるほか、それぞれがわずかに重なり合うことになる（次ページの図参照）。

　色の寒暖に関しては、西洋の伝統では、青が寒く、隣り合う「黄色―オレンジ―赤」の一帯が暖かく見えるとされるのが常である。どのような温度も、他の温度と比較すると高くも低くも受け取られるように、寒暖はあくまでも相対関係なのである。したがって同じ色相内で比べれば、暖かい青も、寒い赤もあり得る。しかし、これらの温度を示す赤や青が、白・黒・灰といった無彩色と組み合わさると、個人の温度に関する解釈はさまざまになりやすい。とくに、緑や紫などの温度的な中間色の場合はそれが著しい。

　したがって、こうした解釈の理論は、結局個人的な考えに終始する。だから、20世紀の初めごろまでミュンヘン派の絵画を首尾よく支配していた色彩の寒暖理論が、結局は実のない論争だったことも、驚くに値しない。

その理論がうまく追従者を獲得できたのは、温度の高低（寒暖）の錯覚によっ

て、空間的な関係を表す理論を明確にしたからである。この寒暖の関係は、明暗対比と密接に結びついており、明るい＝寒い、暗い＝暖かいという感覚を変えるのは、最後まで難しい（少なくとも戸外においては）。

　色彩の寒暖論争は、絵画の空間的方向において寒暖がどう機能するかということで異なる考えをもつ派閥を生み出した。果たして、手前 vs 向こう側が正しいのか、それとも上 vs 下なのか、はたまた、内 vs 外なのか、といったことが争点だった。このような対比の違いを明確に表す例が、ヴァーミリオンレッドで後退するブーシェの色づかいと、白のハイライトで前進するルーベンスの色づかいのコントラストである。

　寒暖の対比が今日それほど流行していないのは、このような理由なのかもしれない。しかし、暖色は近くに見え、寒色は遠くに見えるとする新しい理論も出てきている。暖色は長波長で、寒色は短波長なので、光学的に異なる効果をもたらすというのだ。だが、光学的効果と知覚的効果は、必ずしも同じではない（図版XXI-1参照）。

XXII 揺れる境界 ── 強い輪郭

　この効果は、先に学んだ、2色を3色または4色に見せる配色に関係する、一種の錯覚である。

　一方で、色相を明確にすることが難しい補助的な色錯覚もある。境界の一方では影のように見えるが、他方では光が反射されているよう見えたりもする。ときどきこの振動で境界線がぶれて、2重、3重に見えることもある［訳註：2色間のハレーションのことだと思われる］。

　このように、さまざまに変化する効果が生じる条件は、色相的には対照的だが、明るさは非常に近いか同等の色彩間において起こるのである。残像にも関係する効果だが、その生理的・心理的機能は、いまだ明らかにされていない。

　境界の振動は、同じ条件下でも、知覚する人としない人がいる。また、眼鏡をかけているかどうかで、見えたり見えなかったりするし、同様に、近視か遠視かで違ったりもする。この効果を初めて見れば面白いが、目に強すぎたり、不快に感じることさえある。広告で、センセーショナルな効果を出したい時などを除けば、ほとんど使われることのない、不快で、嫌われ、避けられている効果なのである（図版XXII-1、XXII-2参照）。

XXIII　　　　等しい光の強さ ── 境界の消失

　この効果が知覚されることはほとんどないのだが、特定の配色によって、色と色のはっきりした境目をほとんど見えないようにしたり、事実上気づかれないようにすることができる。色彩現象の中でも特に面白く、かつ驚くべきこの現象は、他の効果同様、特定の条件に基づいている。

　この効果は、前章の振動する境目とは逆のものなので、コントラストのはっきりした色相間では不可能である。隣接あるいは類似した色相同士に限られ、何より決定的なのは、明度が等しくなければならないという条件だ。明るさや暗さが真に同等でないと、ここでの研究や探求、すなわち目的の効果を達成することができない。

　さて、「等明度」という言葉は、不幸にも、この性質だけを欠く色彩に誤用されることが多すぎるせいで、不適切な判断によって、間違った尺度として認識されるようになっている。「等明度」という言葉が人々に正しく認識されることなく、語られるようになってしまっているのだ。

　しかし、これだけははっきりしている。多くのカラリストや画家たちを含め、私たちの大半は、明度が真に等しい隣接する2色、すなわち、明るさが正確に等しい、明るさのレベルが同じ、またある意味で、明るさが（色空間の位置的に）同じ高さの、2色というのを見たことがないのだ。この等しい明るさというテーマは、非常に挑戦的であるばかりでなく、何より忍耐を必要とするもっとも困難な課題なのだ。

　これまでの私たちのクラスでも、明るさが等しい2色のペアをひとつも選べなかったことがあった。この演習は、すべての教育において、ひとりの習作が全体に強くやる気を起こさせるということを実証したい教師にとってもよい演習である。

　早い段階で行なった明度の演習のあとに「どちらが明るいか、暗いか」のテストをした時、この難しい課題（通常、私たちのコースの最後の演習だ）の準備をする機会があった。

　どちらが明るいか暗いか、見分けるのが難しい色のペアを集めた時、私た

ちは、このペアが「等明度」なのかどうか、熟考しなければならない場面がしばしばあった。その際、「きわめて等しい明るさ」や「ほとんど同じ明るさ」で判別しがたい場合は、残像テストが役立つことを学んだ（27ページ図参照）。

ときには、絵の具にしても絵画にしても、またカラーペーパーでも私たちの環境のなかでも、等しい明るさのものを見つけ出すのは絶望的に感じられることがあるかもしれない。しかし、自然がときおり青空に積雲を立ち上らせる、そうしたなかに見つけることができたりするのだ。よく、そのような雲が横に並んであらわれ、上のほうは強い陽の光を浴び白く輝き、遠くに見える空の深い青とはくっきりと分かれ、浮き上がって見える一方、下のほうは、グレーに陰った白になっていることがある。この暗い白の部分は、同じ青と非常に近く、一体化しているようにさえ見える。なぜこんなに近い色に見えるのだろうか？　それは、このグレーが、背景の隣接する青と同じ明るさだからなのだ。そのようなわけで、グレーと青の境目が消え、どこが雲の終わりで、どこが空の始まりだか、はっきりわからない。このような雲は、太陽を背にした時に、一番観察しやすい。

この刺激的な――そしてデリケートな色彩効果をつくり出すには、邪魔になるような紙の作用（たとえば風合いなど）や貼り合わせによる不具合（目立つエッジや糊の跡）などを一切避けるよう気をつける必要がある（図版XXIII-2参照）。

つまり、同じ明るさの2枚のカラーペーパーがインレイ（「象眼細工」のようなもの）としてマウントされなければならない。この過程では、紙が重ならないように、隣接するよう並べる。そうすることで紙の厚さ、そして何より、糊しろの邪魔な影が出ない。それはもちろん、紙の厚さが等しければということだ。

正確に合わせるため、インレイされる2枚の紙は、一緒に切って形を揃える。ナイフの刃（薄いカミソリの刃が最適）が薄ければ薄いほど、そして紙も薄ければ薄いほど、そして下敷き（ガラスが理想的）は硬ければ硬いほど、継ぎ目がフィットして目立たなくなる。糊がはみ出して、継ぎ目を目立たせないよう注意する必要もある。紙の選択も忍耐を要すると同時に、その紙の見

せ方にも技巧と丁寧さが求められる。

XXIV　　　　色彩理論 —— カラーシステム

　もともと私たちは、色彩コースの初めに、さまざまな色彩体系や色彩理論を講義していた。しかし、色は美術においてもっとも相対的な表現手段であり、その最大の感動は原則やルールを超えたところにあることを発見してから、もっと繊細な判別力が必要になってきた。創造的な色彩の開発が進むにつれ、創造的な色使いが発展すればするほど、単なる信念や用法に従順であることを望まなくなってきたのだ。色彩を見る繊細な目が、私たちの一番の関心事となったのである。

　その結果、私たちは、色彩体系の講義を、コースの初めではなく最後にすることにした。

　充実した練習を重ねた後のほうが、私たちの目や心の準備が整っており、のみ込みも早い。そのため、色彩体系の美しい秩序に対する認識が深まり、その真価を一層認めることができることがわかったのだ。

　ここまで説明してきた演習は、多くの理論に関する総合的な知識を提供する目的で行なわれたわけではない。したがってここでも、もっとも重要な体系だけを簡単に紹介することしかできない。それは太陽光の可視帯域の色彩を体系的に分類し、2次元あるいは3次元の秩序によって示したものである。さらにほかの理論にももっと関心を広げ、自主研究することを勧めたい。

　体系的な色彩の相互関連を示す表色系の講義をするために、私たちは、通常ほとんど公表されることのない、79ページの正三角形を9等分したものから始める（図版XXIV-1も参照）。次に、56ページで説明したショーペンハウアーの、色環内における量と明るさの関係やバランスの実験を取り上げる。現在の色彩体系としては、マンセルの色立体とオストワルトの表色系を簡単に見せ分析した後に、オストワルト表色系から後に枝分かれした、ビレンの表色系を見せる。

明瞭　　　　　　　　まじめ

力強い

穏やか　　　　　　　憂うつ

原色　　　　　　2次色　　　　　　3次色

原色に支配される混色と補色

これらの体系間の尺度の違いのほか、産業用の実践的な使用についても話す。またとくに、絵画に関連する、各体系の限界も示す。マンセル表色系には、面積に関する色の量を測る仕組みがあるが、反復による量の効果などは計算されない。

　私たちが強調したいのは、色彩調和が唯一の理想的関係ではないということである。それは通常、色彩体系の特定の関心や目的を満たすためにある。音楽における音と一緒で、色も調和ではなく、その反対の不調和が望ましい場合もあるのだ。さらにもっと最近の、非常に重要な発明である分光光度計による自動的な色彩分析についても紹介する。

　色彩体系についてこれ以上詳しく話しても意味がないので、物理学者と心理学者とカラリストというそれぞれ異なる関心に基づいた、三つの根本的に異なる色彩手法の違いを明確にするのがいいだろう。仮に3者の違いをただひとつだけ挙げるとするなら、カラリスト（画家やデザイナー）にとっての原色は周知の通り、赤・青・黄であるが、物理学者には別の3原色（黄色はない）［訳註：RGB］があり、心理学者にとっては、4原色（緑が4番目に加わる）に2色の中性色、つまり白と黒を追加したものなのである。

XXV　色彩を教えるにあたって ── 色彩の用語について

　これまでの章では、「理論と実践」という管理された考え方とは相反する内容の実験やワークショップについて述べてきた。理論の後に実践が来るのではなく、実践の後に理論が来るのが自然だと考えている。このような研究は、経験を通した永続的な教えや学びをもたらす。その目的は、発見や発明によって実現される創造性を養うことにある。創造性や柔軟性の条件は、想像（イマジネーション）や空想（ファンタジー）である。それらが一体となって、これまで不幸にも認識が浅く、伸ばされてこなかった新しい教育的概念「シチュエーション思考（状況に応じた思考）」を推進するのである。

　ここまでは、学生が解くための基礎的な色彩の課題について説明し、それぞれの課題が次の課題の準備になるような論理的な順序でそれらを紹介してきた。

　このエディションのために選ばれたカラー図版は、あくまでも研究のための実験的試行であり、ただひとつの明確な効果のみをねらったものである。これらは、かつてクラスの全学生必修の演習課題として与えられていた。これらの練習は、何かを表現したり、飾ったり、美しくするためのものではなく、意図した色彩効果を出せるようにすることをねらいとしている。これは、自己表現を大学での学習の方法や目標とすることに対する、私たちの不信をあらためて表明するものである。

　あまりにも多くの芸術「活動」において、教えない、学ばない、ひいては考えない──という教育が行なわれてきた。しかし今、経験に由来する洞察に気づいたり、比較して評価したりするための、段階的な基礎演習を再び提唱する時期がやって来たのである。

　これはつまり、発達と向上、すなわち、成長と能力開発を認識することを意味する。そうした成長は、単に喜びを感じる経験を与えるばかりでなく、情熱をかき立て、活動を活発化させ、継続的な調査（研究というより探求）と、意識的な実習を通した学びとなり、強力な原動力となる。

　ゲシュタルト心理学は、2次元性よりも3次元性のほうが、発達初期の段階

で知覚されやすいことを明らかにした。子どもたちが、ほとんどの美術教師が願っているような2次元面の抽象化である描画や線画から始めないで、3次元の空間において組み立てたり、上に高く積み上げる構成の遊びを勝手に始めるのは、このためなのだ。

　美術教育は、いわゆる高度な学習を含む、一般教育に欠かせない部分であると私たちは信じている。したがって私たちは、子どもの初めての挑戦である自然で容易な自由学習の後は、目的のない遊びから、方向性のある学習や演習に早めに移行することを勧める。それによって基礎的な実習とともに絶えず成長する喜びがもたらされる。これを心理学的、教育的な言葉で言うと、「活動欲」という何かに夢中になって楽しむ原初的な衝動から、「造形欲」とも言うべきより高度な欲求、もっとよく言えば生産的でありたい、創造的でありたいという欲求に移行するということである。

　私たちのトライ・アンド・エラーによる実験の結果は、たいてい授業の後に展示されるが、次のコースの最初にも講評される（これを、私たちはコースの「入場券」と呼んでいる）。教師も学生も含めたクラス全体で、それらの作品を比較し、評価する。まずクラスの各人がある作品を選び、その作者の嗜好と自分自身の作品とを比較する。それから私たち（教師、あるいは一人か複数の学生）は、「心理工学」上もっとも優れた例を選び出すのである。この栄誉は、学習目標や意図した効果に対する誤った解釈を招かない、説得力のある作品に与えることにしている。

　新しい課題を導入する際は、まず見本例を見せて、その特定の効果を指摘するというのが通常の手順である。そして学生たちは、どうすればよいかを教わらずに、似た色または別の色で同じ効果をつくり出すよう指示される。しばらくして、最初の試作が、間違っていても正しくても、また途中でも、集められる。そのタイミングを機に、新たに解決の手がかりになりそうなリサーチを指導したり、指摘したりする（あるいは比較を繰り返すだけのこともある）。

　段階的な演習では、コースが進むにつれて、授業の初めに発表された研究例が、思いがけずその次の課題と一致していたりすることがある。教師は（せっかくプレゼンテーションを準備してきたのに先を越された形になるが）

新しい課題と一緒に、授業から生まれる新しい方向としてこの「一歩進んだ」研究例を示してもよいと思う。この「一歩進む」ことこそ、学生たちにとって非常に強い刺激となり、影響力をもつ。

　いかなる言語でも、絶えず練習することが必要で、一度習ったらおしまいではないというのが基本原則だ。明確な色彩効果をねらう練習もこれと同じで、決して完成したり終了したりすることはない。新たな、異なるケースがしばしば発見されるので、その都度それらをクラスの学生たちに、提示すべきなのだ。このように、この研究は相互協調であり、また徹底的な実習が基本であり、いかなる教育も自己教育であることがわかる。これは私たちが、すべての学生に各課題への複数の解答を求めているということなのだ。

　究極的には、教えるというのは、方法を教えるのではなく、その心を教えるということだ。したがって、もっとも決定的な要因は、教師の人格である。教師の知識の深さより、教師の、学生の成長への熱心な関心のほうが重要なのである。「先生はいつも正しい」というのはよく言われるが、その言葉だけで尊敬や共感が得られることはめったにない。そして能力や権威を証明してくれることなどもっとない。

　しかし、自分が知らないこと、断定できないこと、そして（色彩に関してはよくあることだが）選択することさえも助言できないということを認めた時、教師は実際に正しく、必ず自信がもてるようになる。

　良い教育とは、正しい答えを与えるより、正しい質問を投げかけることなのである。

追加説明が必要な2〜3の色彩用語：

相対性（relativity）
　ある物体の長さは、それもより長い物体か短い物体との相対関係である。したがって、その中間の長さのものは、ふたつの異なる関係に照らされ、ふたつの異なる値を示す。つまり比較対象が変われば評価も変わるということだ。

　同様に（以前学んだように）、あるひとつの温度が二通りに感じられる。また重量も、異なるように感知される。仮に、手が3本あったとして、第一は1

枚の小さな紙切れ、第二は紙の束か1冊の本、第三は積み上げた数冊の本をもったとすると、物理的には、三つの手のそれぞれが重さを感じているはずである。ところが最初の手は、重さをまったく感じないか、ほんのわずかな感触があるだけなのだ。2番目の手は、明らかに一定の圧力が下にかかるのを感じ、3番目は、苦痛さえも感じるだろう。

　相対性は、尺度の変動、基準となる規則がなかったり回避されたりすること、あるいは観点の変更などによって生じる。その結果、同一現象に対して異なる見解や解釈や意味が生まれるのだ。この、値の不確かさこそが、まさに色彩の特徴と一致している。残像効果によって、たとえば、明るいグレーがある時は暗く見えたり、またある時にはほぼ白に見えたりする。また、さまざまな条件によって、緑が赤みがかって見えるといったように、どの色彩でも明暗や色調が変わって見えることがある。

　私たちの色彩研究の目的の大部分は、色は美術においてもっとも相対的な表現手段であり、私たちがその色を何色だか物理的にはほとんど知覚していないことを証明することである。

　色が互いに影響を与え合うことを相互作用（インタラクション）という。これは、逆の観点から見れば、相互依存（インターデペンデンス）なのだ。

　私たちは、ほんの2〜3年前まで、視覚と聴覚にはいかなる関係もないと教えられていた。しかし現在では、音が変わって聞こえるのに伴い、色も視覚的に変わって見えることが知られている。もちろんこのことは、色の相対性を一層明確にする。舌の知覚と目の知覚が相互依存し、食べものやその容器の色で、食欲が出たりなくなったりするのと同じことなのだ。

事実上（factual）と実際上（actual）

　色の相対性や錯覚について語るには、「事実」と「実際」の違いを明らかにするのが現実的だ。波長に関するデータ、すなわち光のスペクトルの光学的な分析結果を私たちは事実とする。それが現実における事実である。それは、それそのままのこと、おそらく変わらないであろうことを意味する。

　ところが、不透明の色彩が透明に見えたり、不透明が半透明に見えたりする場合、私たちの目が受容した情報は、頭の中で異なるものに変わっている。ま

た3色が4色や2色に見えたり、あるいは4色が3色に見えたり、平塗りの色が交差して見えたり、またフルーティング効果や、1本のエッジが2重に揺れて見えたり、消失したかのように見える場合など、すべてそれに当てはまる。これらの効果を、実際上の事実と呼ぶことにする。

　この類の事実は、よく「実際はこうだった」と言うことに似ている。つまり、その時に何が起き、何が動き、何が展開したかを意味している。しかし「実際の大きさ」と言ったら、普通は、固定された、永久に変わらない、静止したものを意味する。「実際上（アクチュアル）」というのは「動作」に関係しているから、この場合は「事実上の大きさ」と言ったほうが、より真実に近いのだろう。「実際上」というのは、確定されていない時間によって絶えず変化しているものである。

　「演技」は「演じる」という動詞の名詞形である。視覚的プレゼンテーションとして演技（作用）しているというのは、自らの正体を捨てたり、失うことによって変化することである。私たちが何者かを演じる場合、外見や動作を変えることで別人のように振る舞う。

　より明確にすると、自分自身だけを表そうとする俳優は、常に変わらない。これは興味深いかもしれないが、演じているのではない。私たちの言葉で言えば、彼らは事実であり続けているのである。しかしある俳優が、ヘンリーVIII世になりすますことができると、彼が事実上誰であったか、私たちは見過ごしたり忘れたりしてしまう。そして彼はきっと、ヘンリーIX世やヘンリーX世にもなりきれるのだろうと期待される。その時彼は初めて自分自身の正体を捨て去り、他者の外見や人格を装って、真の演技者となるのである。

　色も同様に作用する。残像（同時対比）によって、色は互いに影響を与え合い、互いを変える。私たちの知覚上で、色は絶えず相互作用を繰り返しているのだ。

明度（value）

　この言葉（valueという英単語）は、指定されなければ、数え切れないほど多方面で使われている言葉だ。単独で単語だけみれば、どの次元、どの方向、どの分野における意味かわからない。

色彩では、マンセル表色系に関してのみ明確な尺度となる。マンセルは色調の明るさとして明度（value）を定義する。他の色彩体系ではとくにこれと言った意味はない。フランス語のバルールには、もっと広い意味がある。不幸にも「明度」という言葉は、とくに等しい明るさに関して無神経に使われてきたため——書物にもたびたび誤用が印刷され——尺度を表す言葉としての「明度」という使い方ができなくなっている。そのようなわけで、私たちは、その代わりに「光の強さ」という説明の要らない用語を用いるのである（V章26ページとXXIII章75ページ参照）。

変体（variants）と変化（variety）
　「変化（バラエティ）」という言葉が、デザイン用語として最近好んで使われるようになったが、この悪用が増えるにつれて、なんだか信頼できない言葉のように感じられてきた。価値が疑わしいデザインをさもよさそうにみせる言葉となってきたのである。慌てて変えたことを擁護する時や、粗末な改良の言いわけをする時、偶発的で意味のない気まぐれを弁護する時に用いられているのだ。また、拒絶を回避したり、信用を強要するための武器にさえ見えてしまう。そのため、「変化をつけるために」という言いわけは、依然として警笛信号なのである。
　この否定的な条件を変えるために、もっと印象のよい関連用語を使いたいと私たちは考える。それは、デザイン用語の「variant＝変体」である。変化という言葉が、通常、詳細を変える時に用いられるのに対して、変体という言葉は、ある枠組みの全部か一部をもっと徹底的にやり直すことを意味する。変体という言葉は、いささか剽窃的で、模倣した感がないでもないが、通常は、徹底的な研究から生まれてくるものである。全体的な比較を繰り返した末の、新しいプレゼンテーションを目指したものなのだ。変体という語は、誠実な態度のほかに、「かたち」にはこれでよいという終局的な答えはないという健全な信念をも示している。したがって「かたち」は、視覚的にも言語的にも、終わりなきパフォーマンスを求め、絶え間ない再考を促すのである。

XXVI　参考文献に代えて ── 私の一番の協働者

　本書が示しているのは、学問的な研究（リサーチ）の結果ではなく、探求（サーチ）の結果である。書籍に書いてあることを寄せ集めたものではないため、読んだ本あるいは読まなかった本の目録で終わることはない。その代わり、作品例の作者であり、間接的ではあるが最初の協力者と考える学生たちへの謝辞で本書を締めくくりたい。本書の献呈に加えて、色彩コースの学生たちが、色彩書よりも私に多くを教えてくれたことを明記しておきたい。

　アメリカで作られたこの色彩コースの多くの学生たちは、馴染みの課題に対する独自の解決法を見い出しただけでなく、新たな課題、新たな解決法、新たな提示方法を思い描き、発見した。あまり公表されることがないため、知られることはないだろうが、学生たちの貢献は、出版に値し、美術教育と一般教育の双方における目と心の新たな強化訓練に役立つと思う。その貢献には、2種類の源がある。ひとつは、普通の才能をもつ大多数の学生で、もうひとつは、優れた才能をもつ少数の学生だ。とりわけこの大多数の学生たちが、どのように授業を進めるか、またどのように目と心を開くか、そして何より、何をしたらよいかを私に教えてくれた。

　初版（完全版）に記載されたすべての作品例の原作者名をここに挙げておきたかったが、不幸にも多くの名前がついていなかったり、不確かだったり、紛失されたりしている。完全版では、確認できた人の名前のみをアルファベット順に、作品フォルダーの番号の前に挙げている。

Plates and commentary

図版と解説

Chapter IV
色はたくさんの顔をもつ ── 色の相対性

IV-1

　色にはたくさんの顔があり、ひとつの色をふたつの違った色に見せることができる。元のIV-1の学習では、紺色と黄色の色面がフラップ状になっており、それを開けると、下の黄土色の色面が上から下まで同じ色であることが確認できるようになっていた。
　ここでは、上の小さな正方形と、下の小さな正方形が同一の色であることが信じがたい。普通の人の目では、ふたつの色が同じだと認識することはできない。

註記：図番の番号は、初版のフォルダー番号に該当する。

IV-3
　なぜ、緑の格子なのか？
　または、錯覚する理由は何か？

IV-4
　内側の小さな紫は、事実上同色である。しかし、上の小さな紫は、下の大きな紫と同じように見える。

Chapter V
グラデーションの研究

V-1

　図版 V-1 は、雑誌のイラストから注意深く採集したグレーの切り抜きをコラージュしたものだ。これらは、黒の色相を揃えるため、同じ雑誌から集めるようにした。

　下に向かって、真っ黒から真っ白に、できるだけゆるやかな階調で配色していき、同等の大きさをした長方形の厚紙4枚に貼りつける。その際、中間調のグレーがちょうど中心に来るようにし、十字格子の窓枠をはめるように配置する。枠は、すべてが均一の幅になるようにする。

　白に向かって徐々に薄くなる黒を、均一な色の枠にはめると、次のような相互作用が生まれる：

　3本の縦枠は、上に向かうほど明るく見え、下に向かうほど暗く見える。3本の横枠は、一番上がもっとも明るく、一番下がもっとも暗く見える。そして中央の横枠は、隣接する中間のグレーの紙片と一体化し、ほとんど見えない。

　このような研究は、かなりの精密さと根気を必要とするが、同様の研究を奨励すべきである。また、真の中間のグレーのサンプルを見つけるのがもっとも難しい。

V-2

　このふたつの広告は、それぞれ、白黒のグラデーションを背景にした香水の瓶の一部が、一方は1本、もう一方は3本の縦の帯に隠されている。帯は、背景とは逆のグラデーションを見せている。

　だが、帯のグラデーションは私たちの知覚のみに存在するもので、実際は、縦の帯は単一で均一な中間調のグレーなのである。しかし、明るさの錯覚によって、そのことが認識されない。

V-3

　色の強さ、すなわち彩度の学習のために、各色相につき8種類の清濁のトーンを集め、その中から色相を代表するもっとも典型的な色を選んで、それが目立つように配置した。「公正」な比較ができるように、すべてのサンプルを同じ量、同じ形にしてある。前述したように、個人的な好みや偏見によって、投票や選択において意見が分かれることが予想される（本文30～31ページ参照）。

　縦に飛び出した配置になっている、もっとも青らしい青ならば、容易に同意できるであろう。

　しかし、八つの赤の場合は、意見の相違を予想しなければならない。左のふたつの赤に投票する者も必ずいるはずだ。一番左に投票するのは、おそらく年上の学生で、二番目には若い学生が投票するのではないだろうか。二番目のヴァーミリオンあるいは朱色は、デザイナーの間で流行しており、とくにタイポグラファーが白地に黒と赤の広告などで、好んで使っている。

Plates and commentary

Chapter VI
地色を入れ替えることで見える色

VI-3

　黄色の長方形が左になるよう図版を持つ。ふたつの異なる色の長方形が1組になっている。それぞれの中にはX字型の線があり、ふたつのXは違う色に見える。

　Xを長く観察し、ふたつを見比べれば見比べるほど（一定の距離で見るのが望ましい）、Xが隣り合わせた長方形の地色と同じ色であるように見えてくる。私たちはこの図版を、全体に2色だけしか使われていないものと認識し、ひとつの色が地色とXに二度使われていると思ってしまう。全体に2色以上が使われていること、ふたつのXが同じ色であること、したがって隣の地色とは異なる色であることには気づかない。その結果、この配色に使われているのは2色ではなく、3色であることを見抜けないのだ。

　そのことが目で見てわかる唯一の部分が、ふたつのXの間の小さな横のつながりである。これにより、Xの実際の色と目に映る色の相違が示される。つまり、私たちはXの色が物理的に何色なのか、見抜くことができないのである。

　私たちがこの学習を行なう第一の目的は、驚きの、あるいは楽しい錯覚としてではなく、色の相互作用に目と意識を慣らすことである。第二の目的は、クリエイティブな色彩のパフォーマンスに錯覚を用いる術を学ぶことである。

　課題：
　ふたつの地色において、Xの色彩が元のアイデンティティを失っていることに気づく。

　質問：
　三つの色をふたつに見せる色の関連性は何か？

VI-4

　3色が2色に見える配色。それぞれ茶色と紫の地色の中心にある正方形は、反対側の地色の紫と茶色に見える。しかし、このふたつは実はまったく同一の色でありながら、隣接する地色と同じに見えているのだ。中心のふたつの正方形が元の実際の色彩を失い、認識できなくなっている。

VI-4
　この半円形は、上と下では違って見え、互いに反対側の地色と同じに見える。しかし、上の半円と下の半円が明らかにつながっていることで、色も同一であることがわかる。

　質問：
　このような錯覚をもたらすのはどのような配色か？

　また、私たちが、半円が「反対側」の地色と同じだと思ってしまう理由に気づいてほしい。実は、この作例は「心理工学」のための例なのである。

Chapter VII
色の引き算

　新しい課題：
　本文34ページにあるように、ふたつの異なる色を同じに見せたり、4色を3色に見せたりしてみる。私たちは、この色の変化を色の同化と見なす。

　この珍しく、あまり知られていない効果を適切に再現するために、まずは余白、つまり端にある2色を覆い隠す。そして、双方の中心の小さな長方形がどれだけ同じか、あるいは似ているかを比較する。
　もっとも効果的に同時比較を行なうためには、中心の長方形をひとつずつ見比べないで、ふたつの長方形の間の一点（地色の境界線あたり）をじっと見つめるようにする。中心にあるふたつの長方形の同一性あるいは類似性が認識できたら、（上述の）余白にある2色を隠していた覆いを取って、実はどんな色だったのかを確認する。この2色が、この学習の出発点だったのである。

VII-2
　重い色の解決案

VII-4
　図版4を、深緑の地色が左に、明るいグレーの地色が右になるよう持つ。その下に、2本のストライプがある。上は茶色がかった緑で、下は黄土色がかった黄色だ。
　大きな長方形の中央にある小さな長方形は、同じような色に見える。

Plates and commentary 111

VII-5

　大きい縦の長方形1対と、小さい横の長方形2対があり、それぞれ縦の境界線で色が分かれている。上の2対には、線がある。大きな長方形では斜めになっており、小さい長方形では、中央で横につながっている。

　色を見ると、上のペアでは深い赤と黄色がかったオフホワイトの地色が、下のペアでは逆になっている。そのさらに下にあるペアは、明らかに異なり、ネープルスイエローと黄土色である。2本の斜めの帯を同時に見比べる——すなわち、交互に見比べるのではなくふたつの中心部分をじっと見つめる——と、2本は非常に似通い、同一にさえ見える。しかし、実はこれらは、下の横線とまったく同じであり、したがって、一番の下の色彩、すなわち黄土色とネープルスイエローなのである。

　この例を一番下から逆の順番で見ると、はっきり異なるネープルスイエローと黄土色が、中央の対では、一層異なって見える。ところが、一番上で、地色を逆にすると、はっきりしたコントラストが、類似した色に見えるようになる。ネープルスイエローと黄土色が、同一の色に見えてしまうのだ。

Plates and commentary 113

VII-7

　小さな三つの長方形が右になるように図版を持つ。この例は、とても明るいグレーと、黒に近いグレーを、同一に見せてしまうという点で、課題に対する非常に大胆な答えだ。

　三つの小さな長方形のうち、明るいグレーのふたつ（縦に並んでいる）は同一色であり、また知覚的にもまったく同じに見える。それは同じ白の背景に並んでいるからである。

　三つ目の小さなつながった長方形は、その暗さから、左の大きな長方形の暗い地色と似ているか同じに見える。そのことから、外の小さな暗い長方形が、大きな暗い背景の中の小さな長方形と同じだとは信じがたい。背景の中にある長方形のほうが、ずいぶん明るく——信じられないほど明るく見える。

　暗い色とさらに暗い色、明るい色とさらに明るい色を左右に隣接させて並べ、同一の視覚的条件（同じ配置、形状、量の関係性）を与えれば、比較がしやすい。しかし、このように並べて適切な方法で（前述したように、交互でなく）同時に見ると、隣接させた時にははっきり異なる白っぽいグレーと黒っぽいグレーが、同じように見えるのである。

　証明されるべきこと：
　これを視覚的に証明するために、ふたつの暗いグレーの部分をノートの紙（わずかに透けている）にトレースして小さめにくり抜き、目隠しを作る。その紙をかぶせて、窓から暗いグレーを比較するとどうだろうか？

Chapter VIII
残像

VIII-1

　赤い円が左になるように本を置く。赤い円の中心点を30秒間見つめてから、白い円の中心点に焦点を移すと、白に見えない。そこに見える色彩は、赤の残像であり、それは同時対比である。

Plates and commentary 117

VIII-2

　相互依存による色の相互作用を明確に理解するためには、「残像」とは何かを体験する必要がある。図版 VIII-2 を学習する前に、本文 36 ページで説明している練習をやり終えること。

　白い正方形が右に来るように図版を持つ。左側の白い正方形は、直径が均一の黄色い円が隣接して配置されている。中央には黒い点がある。右側の空白の白い正方形にも中央に黒い点がある。左の白い正方形を 30 秒間見つめ続けてから、突然焦点を右の正方形に移す。

　ここでは、非常に異なる残像が見られる。黄色い円の補色（青）の代わりに、黄色のダイヤモンド形に白い円の形の残像があらわれるのだ。この錯覚は、反転された残像であり、コントラスト反転と呼ばれることもある。

Plates and commentary 119

Chapter IX
紙による混色

IX-1

　描画では、顔料を組み合わせて混ぜることで容易に中間の混合色ができる。しかし、色紙ではそれが不可能なため、「混色」を頭の中で想像しなければならない。まず、視線を色紙の重複部分を越えて、左右に数回移し変える。この重複部分に混合色があらわれるはずである。

　数回、視線を左右させると、赤が左の茶色を透して見え、右の重複部分の境界線どおりに、茶色が赤を透して見える。これが、真の混色ができたという証拠である。茶色の長方形の右角は、赤の左角よりも境界線がはっきりしているのが容易にわかる。これにより、この混色は赤よりも茶色のほうを多く含むということになる。したがって、茶色が上、つまり、混色において支配的であるということだ。

　次は、赤が上で支配的な混色を探してみよう。

　XI章を読んで、色空間錯覚をもたらす混色をいくつか見つけてみよう。

IX-3

テクスチャーの効果さえも透明性の錯覚の対象となる。

（左）鮮やかな青と典型的なチョコレートブラウンに、同じレザー風のテクスチャーをもつベージュがかったトーンが重ねられている。重なっている部分には、青と茶色の混ざった錯覚的混色があらわれる。また、それに伴い、透明性の錯覚もあらわれる。さらに、レザー風のテクスチャーも見え、透明性の存在にさらなる信憑性を与える。あの、軽い手荷物を覆う、薄くて軽い、着色された廉価なビニールカバーを彷彿とさせられる。

（右）文字のテクスチャー（タイポファクチャーと呼ぶ）効果を出すために選んだ、長方形に切った新聞紙に、均一な濃い黄色の正方形が重ねられている（あるいは、その上に新聞紙が重なっている）。重なった部分に混色や透明性の錯覚が生じる。その際には、正確な大きさや、活字、文字間隔などが維持される。

質問：
透明性あるいは半透明性の錯覚はどのようにして起きるのか？

次の質問：
新聞紙が黄色い紙の上から見える透明性の錯覚は、どのようにしたら可能になるか？

IX-3

IX-3

Chapter X
加法混色と減法混色

X-1

　図版 X-1 を、暗い地色が左になるように持つ。見てのとおり、双方とも、三つの重なり合う長方形が共通の一部分をもつという基本デザインになっている。

　三つの長方形は、同じ形と大きさで、左角を軸に、扇状に広がっている。三つはさらに、グレーバイオレットという同じ色の異なる色調である。明るさに関しては、この 2 組の長方形は、それぞれ反対の方向に動いている。左は、暗い地色から順に明るい中心へ。右は、明るい地色から順に暗い中心へと動いている。

　双方とも三つの長方形のそれぞれがほかのふたつと重なり合っているのは、1 箇所である。（実際は不透明だが）透明に見えるという、知覚上の混色の錯覚が生じる。それは 3 段階の明るさあるいは暗さで、左は段階的に明るさが増え、右は明るさが減っている。一方は明るさが加わり、もう一方は明るさが減るという 2 組の対照的な結果をもって、この学習は混色の基本的な違いを説明している。それは、直接色と反射色——すなわち色光の混色と顔料による混色である。

　前者は、物理学者が色光を重ね合わせることによってできる混色（投射光による直接混色）で、明るさが加わる。一方で後者は、絵を描く者が行なう顔料の混色（反射光による間接混色）で、明るさが減少する。図版は、双方とも顔料（インク）で印刷されたものなので、現実には反射光のみを「見ている」が、「説明上」色錯覚効果によって、右は絵を描く者が行なう減法混色、左は物理学者の領域である加法混色を表している。

Chapter XI
透明性と空間錯覚

XI-1

　この作品例は、その並外れた正確さを評価されてしかるべきである。9段階の等間隔のグラデーションをもつ赤に、黄色を適切な等間隔のグラデーションで加えている。左上の点を参照しながら見るとわかりやすい。そのようにして見ると、赤は下へ行くにつれて正確な等間隔で明るくなっているが、重なった部分は上へ行くにつれてよりはっきりと、明るさを増しているのがわかる。

Plates and commentary 129

XI-2

　青と緑が重なり合い、3種類の混色を呈している。一番下は緑が手前で、一番上は青が支配的、中央はほぼ中間の混色である。各混色において、重なり合った部分の両側の境界線を比較し、違いを挙げよう。

Plates and commentary 131

XI-3

　これを見てすぐにわかることは、3本の黒い横長の帯が、幅の広い縦長の白と交わり（3種類のグレーを作っている）、一番下の黒は白の上に見え、上の2本の黒は、白の下あるいは向こう側に見える。また白を下から見ていくと、一番下では黒の向こう側だが、一番上では黒の上になっている。このような解釈は、混色においてどの色が支配的か、また、境界線がどうなっているかによって促される。下のほうの混色は、明らかに黒がより多く含まれ、上のほうは明らかに白がより多く含まれている。

　コントラストが強く、そのため際立つ境界線は、支配的でより強い混色内容によって生じているため、混色の移動を明確にする。

　その結果、下のほうの混色部分では、横帯の境界線のほうが、より強く目立っている。それは、境界線の上下に隣接する色彩が表色系上離れた位置にあるからで、そのため横帯がはっきり見える。一方、上の明るい混色部分では、境界線の上下に隣接する色彩の表色系上の位置が近く、左右に隣接する色彩は離れているため、縦帯がはっきり見える。これは、間接的に中間の混色についても説明している。黒と白の比率が同等あるいはほぼ同等で、混色部分の境界線も縦方向・横方向が同等である。これらはすべて、黒が上でも白が上でもなく、双方が、2次元の平面で互いに作用し、空間的分離がない状態、つまり「中間の混色」を示す。

Plates and commentary 133

XI-3

　この明るい色の作品例は、一目瞭然だ。濃い色彩の3本の離れた縦帯に、明るい同一色（黄色）の3本の横帯が交差している。交差している部分で、九つの錯覚的混色が見られる。一番下の三つの混色部分は、明るい同一の黄色が支配的であるため、横帯が暗い縦帯の上になって見える。一番上の三つの混色部分では、三つの異なる濃い色彩が支配的であるため、明るい黄色の上になって見える。中央の横帯の混色部分は、どの色彩も同じ比率で混ざっている。

　より詳しく研究するために、帯上にある三つの混色×6組を比較する。まず、縦帯3本の間の、明るさの増減の共通パターンを見い出す。次に、横帯3本の間の、段階的変化を比べる。

　いかなる混色も、親色の明るいほうより暗いことを認識すること。

Chapter XII
光学的混色

　残像とは大きく異なるもうひとつの色錯覚がある。それは「光学的混色」だ。ふたつ以上の色彩が同時に知覚されると、それらが混ぜ合わさった第3の色彩——元の事実上の色彩を消し去り、それに代わるような混色——が実際にあらわれる（本文46ページ参照）。

XII-2

　白の水玉が右に来るように本を置く。青、緑、白の円形が認識できる程度に、距離を置いて見る必要がある。右側で、もっとも明るい白の中央が空洞のもの（右から5－6列目）と、埋まったもの（右から1－2列目）を比べる。次に、左側の円の中にある小さな白の円（左から7－8列目）を比べる。次は左から3－4列目、青の中央が空洞の円と塗りつぶされた円、中央が緑の円、そして中央が白の円をそれぞれ比べる。そして中央の緑のバリエーションと、光学的混色によるその変化を確認し、比較する。全体を縦の位置で見ると、3色以上が、さまざまな空間的位置にあらわれるように見える。

Chapter XIII
ベツォルト現象

XIII-1

　フランスの（1870年以降の）印象派たちは、光学的混色の効果をねらった。パレットの上で色を混ぜる代わりに、キャンバスに小さな点で置き並べ、離れて見ると視覚上で混色がなされるのである。

　そのような効果を、ベルリンの気象学者ウィルヘルム・フォン・ベツォルト（1837〜1907）にちなんで、ベツォルト現象と呼ぶ。ベツォルトは、特定の強い色彩が均一に並ぶと、ラグのデザインの効果が全体的に変わることを発見した。ラグ作りは彼の趣味だった。*

　色彩に関する私の授業の学生1人が、ベツォルトの例にならって発表したのが図版 XIII-1 である。彼は、明るい赤のレンガを真っ白のしっくいに並べたものと、同じ色のレンガを真っ黒のしっくいに並べたものを提示した。白地に並んだ赤は、距離を置いて見るととくに、黒地の赤よりもかなり明るく見える。

*引用：The Theory of Color and Its Relation to Art and Art Industry, trans., Boston, Prang, 1876.

Plates and commentary 139

XIII-2

　1色を変えただけで、元の柄の明るさと重さが変わる。スピードが変わるとか若さが変わると表現することもできる。

　もうひとつの解釈：
　ベツォルト効果とは別に、もうひとつの正反対の効果もあらわれている。残像の効果である。黒に隣接する暗い赤と、白に隣接する暗い赤を比較した時に生じる。この変化を確かめよう。

XIII-3

　これはプリント生地用の商業的な装飾デザイン（そのデザイン的価値には疑問符がつく）だが、これこそがベツォルト効果の原点だ。つまり、上の部分が元の状態である。

　白を黒に変えることで、ほかのすべての色彩が明るくなる。それがベツォルト効果とこの学習のねらいである。

Plates and commentary

Chapter XIV
色の間隔と移調

XIV-1

　やや暗めの階調をした四つの赤と四つの青の移調は、音楽の4音音階をひとつの楽器からもうひとつの楽器用に移調することにたとえられる。したがって、私たちの関心事は色同士の「間隔」であるわけだが、色の移調は音楽の移調よりはるかに複雑だ。

　図版 XIV-1 の左ページの上段は、四つの赤い正方形が集まってひとつの正方形をなし、右ページの上段では四つの青い正方形が同じく集まって正方形をなしている。赤も青も、もっとも暗い色の正方形は上のふたつだ。そして赤も青も、もっともコントラストが強いのは、左にある上下の正方形の間で、上下がもっともはっきりした境界線で分かれている。

　それら、赤青のもっともはっきりした境界線が、同等の「間隔」であることを示すために、青の四角の配置を切り取って、赤の中央にはめ、その逆も行なう。こうして移し替えて見ると、もしふたつのグループで色彩の間隔が同じならば、左にある正方形ふたつの間のもっともはっきりした境界線が、赤青が混ざった正方形の横線の左半分で繰り返されるはずである。そして右半分は、同等にコントラストがやわらかいはずである。

　自分の目を慣らすために、同じ位置の境界線を上段と下段、赤と青で見比べる。すると、4組とも上段がより重い色で、下段が曇った色であることに気づくはずだ。XIV章を読み、六つの説明図を見てみよう。

XIV-1

Plates and commentary 147

XIV-1

XIV-2

　図版XIV-2を、長方形が横並びになるように（オレンジが右に来るように）持つ。並置した四つの赤（暗めふたつ＋明るめふたつ）が、同等間隔で3回繰り返されている。次に、四つの赤を、三つの異なる色相に変える。暗めの階調である青（左）とグレー（中央）のふたつと明るめの階調のオレンジ（右）だ。

　四つの各色相の中にある四つの色調の間隔を比べるために、異なる色相のものを小さく切って、並置された三つの赤の中央に配置する。これで赤が共通の地色としての役割を果たす。青は周りの赤よりも明るく見えるかもしれないが、事実上は散光（屋内屋外含め）、太陽光、そして人工の暖色光や寒色光の下では、すべて隣接する赤よりも暗い。

XIV-3

　ここでは、四つの色相と明度を、それより明るい四つの色彩に移調する。双方の中央を差し替えると、決定的かつ心地良い変化があらわれる。双方とも、左半分が軽く明るい色で、右半分が濃い色という共通点がある。

XIV-2

XIV-3

Chapter XV
交差する色

XV-1

　XV-1 の各図版を、黄色と緑の長方形が左に来るように持つ。ページを切り取り、裏表に印刷された別紙となるようにする。余白にあるひとつとふたつの点は、各例に正しい色彩を対応させるためのものだ。その紙を、左側の色の右境界線近くに置き、右側の色彩が細い帯状（約 1/4 インチ＝約 6mm 幅）に見えるくらいの幅を残す。

　この細い帯を見つめながら、切り取った紙をゆっくり右方向に引いていき、2番目の色、つまり中央の色面を広げていく。すると、新しい錯覚が生じる。中央の色がだんだん2色に見えてくるのだ。一方は、左の境界線に右隣の色が、そして右の境界線に左隣の色が見えてくるのである。

　この学習がもっとも効果を発揮するのは、白熱灯（暖色光）の下である。この現象に目を慣らすために、繰り返し見本を見せる必要がある。

XV-1

Plates and commentary

Plates and commentary

XV-1

XV-2

　鮮やかなピンクの長方形が左に来るように本を置く。この作品例の中央を見つめていると、すぐに中央の色が2色に見えてくる。この色の左端には右の領域の色が、右端には左隣の色が見える。まるで、両隣の色がそれぞれ中央の色の下をくぐって、反対側の端に出現するような現象だ。非常に穏やかに中央の色を突き抜け、交差しているように見える（この現象を3次元的に示すのなら、まっすぐに伸ばした両手の指を交差させ、上から見る。次に手のひらを上にして、再度まっすぐな指を交差させる。これで交差というものがより深く理解できるはずだ）。

　透明性に関するこの新しい性質は、このような混色の新しい手法を裏付ける。何度か観察していると、その混色にふたつの親色が同量含まれているか否かがわかるようになる。この作例の場合、日中の光や暖色光、蛍光灯の下では、中央の領域は同等に混色されたものと見なすことができる。しかし、暖色の白熱灯の下では、とくに距離を置いて見るとピンクがかなり支配的に出て、茶色は少なく見える。

XV-2

　交差する色に関する新しい立体的な錯覚を起こす際、注目すべきことは、中間の混色の境界線が高く、あるいは背景から浮き上がって見え、「フルーティング効果」(ドーリア式の柱の溝にちなんだ名称)を生む点である。
　ここに示すのは、フルーティング効果の「拡大」図である。暗い赤の矩形を基面に見立てると、溝部分をふたつの隆起部分と見なすことができる。

Chapter XVI

量

　これは、色の量の変化がどのように外観や色の作用を変えるかということを探るための、新しいタイプの演習である。

XVI-1

　ストライプが縦に見える配置で、四つの見本を同時に見る。この図版は、本課題への最初のアプローチを示している（本文56ページで解説されている）。ここでは、四つとも背景色がもっとも広い面積を占め、各4色が交互に入っている。各色とも、三つのほかの色彩をさまざまなストライプ状に配置しており、それぞれのストライプは、表色系上の位置の遠近によって、太く見えたり細く見えたり、ほかのストライプと間隔が遠く見えたり近く見えたりする。

　ピンクがやや支配的に見える（正しいかもしれない）が、四つのパネルは四つの異なる性質をもつ。それは、これらを横長の壁として見ればより明確であろう。それには、（単に手で）上の3分の2を覆えばいい。

　まず、自分の前にそれぞれの壁が立ちはだかっているとしよう。そしてほかの人たちも壁に向かっている。

XVI-1

XVI-1

XVI-2

　これを見ると、さらなるバリエーションが見たくなるだろう。これらをひとつのグループではなく、連作、列、あるいはより小さなグループの集まりとして見る。ほかが見えないよう、（紙切れや手で）覆って、特別に空けた窓から特定部分だけを見る。

　自分の好きな作品例を選び、なぜそれが気に入ったのか理由を考える（選ばなかったものについても理由を考える）。そして自分の好みがいつも一定ではなく、偏見と同様に、時や自分の状況によって変化することを学ぶ。

こうした体系的な学習には自己表現を超えるものがあり、自分を出すことを回避しなければならないことに気づかせる。その代わり、こうした学習は比較や評価、さらなる自己批判と独学を促す。

　この質問はよく書物で目にするが、どのデザインが「もっとも優れている」かは、聞いてはならない。学習の動機にも目的にもならない質問は、不当かつ見当違いである。質問者の無能さをさらすだけである（本文86ページ変体と変化の項参照）。

XVI-3

　珍しい解決案。この解決案は、四つの円で表現されている。その四つの円は正確に同じパターンで分割されているという厳しい制限に従っており、ここでは円の中、あるいは円同士の色彩の遠近の極端なケースを明確に示した。遠心性の外側の円（接着）に対する、遠心性の内側の円（凝集）の比較である。

165

XVI-3

　非常に効果的な「量の学習」で、地色を最大の色面にしたくなる傾向に逆らった作品である。地色から浮き出した形状が、反復と量、あるいは繰り返し、そして拡大によって、支配的になっている。

Chapter XVII
フィルム・カラーとボリューム・カラー

XVII-1

　（下）四つの淡い色にシャドーをかけ、階調を下げる。

　（上）低い階調にした色を地に置き、ハイライトをかけて元の高い階調に戻す。

　すべての色調がもと通りの明るさになれば、下の構成が正しかったことの証明になる。

XVII-1

　フィルム・カラーによる錯覚の例。ほぼ透明のアセテート紙で四つの色を覆い、右側を折って2重にかぶせている。ただし念頭に置くべきは、このもともとの四つの色に使用された素材は透明ではなく半透明であることだ。当然ながら、これには非常に綿密な色の選択が必要になる。

XVII-2

　フィルム・カラーの錯覚が見られる、半透明の紙での作例。上は4色に及ぶ5本のストライプのうち3本のストライプのみに、下は5本のストライプにニスをかけたようになっている。この見本（つまり紙やインクを使った複製）を作るのに必要な色を数える。

Plates and commentary 173

Chapter XVIII

自由研究

　これらの作品例は、全学生必修の課題による系統的で段階的な学習が、個人的な発達にマイナスになることはないということの証である。よく言われる、全学生必修の課題は、個人の才能や興味を妨げるという認識は誤りであることが証明されている。正しい文法と正確な綴りが詩的創造性を妨げることはないのと同じで、明確な観察力と巧みな識別力が原因で、その学校の支配的な傾向が生まれたり、師や先輩を追従・模倣する関係が生まれたりすることはない。

　自由研究は、違いを学ぶ機会となる。態度、工程、目的の違い、異なる手段の類似性とコントラスト、用法の違いなどを知る機会となる。また、同一あるいは変動するテンポ、ペース、スピードの違い、内外、横、縦、中心に向かった動きなど、色彩体系における方向の違い、そして効果が出ている場合、回避されている場合、見過ごされている場合などを見分けることを促す。

XVIII-1

　ここでは、興味深い動きが表現されている。正確に反復される模様の場合、最初から最後まで観察されることは決してないが、ここでは模様が変化し続け、完全なパターンとはなっていないデザインなので、見る者は思わず広範囲を「観察」してしまう。

XVIII-2

　私たちの色彩コースでは、従ったり使ったりすべき構成やそれに関係する法則を教えない。また、絵画的色使いにおける「カラーデザイン」を語ることも避ける。

　絵画を構成することは、料理などにたとえるほうがむしろ適切だと私たちは考える。分量や味を測る点や、常に味見が必要という点が共通する。また、強調するところと抑えるところをうまく組み合わせる点や講演の前のリハーサルなどが、オーケストラの指揮と共通するとも言える。自由研究では、視覚的に見応えのある、影響する色彩と影響される色彩の相互作用、すなわち活発な関連性の表出を目指す。

　ここでは、あるひとつの形が支配している。同じ大きさのたくさんの円が縦方向横方向に密に並んでいる。機械的で単純な配列がまんべんなく広がっているため、残された背景の形と大きさは同じにならざるを得ない。唯一残された自由と言えば、背景の色と明るさの選択くらいだ。

　私たちは、こうした「制限された手段」の構成を推奨する。それは、あるひとつの方向が制限されていると、もうひとつの方向でより自由になることが多いからである。もうひとつの制限として私たちが提案するのは（この例のような形状ではなく）、「制限された色の組み合わせ」である。それはつまり、使う色を数色に限るとか、ひとつの色相に限る、多重音声ではなく2重音声に限る、そしてとくに単色の並置に限る、といった制限だ。

XVIII-3

　これは、典型的だが効果的な色紙のアサンブラージュ（コラージュ）である。かなり自由な色彩調和で、それぞれの色が「自らの体面を保っている」。きっちりと並んでいるわけではないが、外側の形と内側の特徴の明確な関係によって、しっかりした統一感、そして自律と依存の均衡が保たれている。

XVIII-3

　これは、淡いトーンの赤と緑の2色が、ふたつの対照的な効果——補色の残像と光学的混色を生んでいるという、2重の相互作用である。反復が多く、より均一に分割している外側の領域はグレーに曇っている一方、楕円形の中心部は形状と地色が入れ替わって残像が生じ、緑の地色が赤よりも拡大して見える。中心部分はストライプの数が少ないため、緑の明度と彩度が明らかに増すという効果が生まれている。しかし、赤は彩度だけが増し、明度は落ちている。これらすべてが、外側の穏やかな平坦性から中心部の方向性の強調へと並びの微妙な変化を生み出している。また、外側も中心部も形状と地色のくっきりした入れ替わりによって、中央の水平線で切り替わっている。

XVIII-9

　これは非常に対照的な性質のストライプの配置である。まず、（下から上に）暖かくゆるやかvs冷たく強烈の対比として見ることができる。そして、インテリアに関連づけ、厚いカーペットvs薄い壁紙というように見ることもできる。また、音としてとらえれば、木管vs金管という対比もできる。

　さらに、隣接する色彩の組み合わせが調和かつ共鳴しており、青を暖かく見せている。すべての色彩が似た形状で同等にハードエッジのストライプであるにもかかわらず、これほどの違いを読み取ることができるのである。

Plates and commentary

XVIII-11

　色彩コースの途中、1度か2度、自由研究の自由度を制限することがある。そして、互いに関連性が高い学習をし、徹底的な比較を促すために、クラス全員に特定の3〜4色の組み合わせで提出させる。その色は、学生あるいは教師が選択するか、もしくはクラスの1人が制作した挑戦的な作品例で使用された色を限定的に使う場合もある。

　このような同一の手法による学習は、私たち自身の傾向や偏見に気づかせてくれるだけでなく、自分のしたことやしなかったことが、いつどんな時に正しく、いつどんな時に間違って見えるかを明らかにしてくれる。

　この学習では、背景の白もアクティブな色彩として扱われることに注目してほしい。

Chapter XIX
巨匠たち

XIX-1

（左）この作品例は、通常の摸写の意味での複製ではない（本文65ページ参照）。たとえばヴァン・ゴッホがドーミエの作品を、セザンヌがイタリアの巨匠たちの作品を摸写したのは、自由で個人的な動機であり、特定の視点を明確にするという目的があった。したがって、この色紙への転写も、再現するための複製ではない。あえて多くのディテールが無視され、さらに明るさや温度の階調まで変わって見えることすらある。絵画の色彩手法――もっと普通に言えば色の組み合わせの個人的解釈を意図的に凝縮したものなのだ。

（右）平面になりがちな4色刷りでは、どうしてもオリジナルの絵の具の半透明感や柔軟性が損なわれるため、ここでも残念なことに、直接性や新鮮さ、貼られた色紙の不変性とその触感が失われ、均一になってしまっている。

オリジナルの複製と紙による作品の違いは容易に見て取れるはずである。この例はマチスの作品が元になっている。

Plates and commentary

Chapter XX
ウェーバー－フェヒナーの法則

XX-1

　透明な黄色という同じ色彩をもつ四つの同じ長方形が、秩序立った順番で重なり合い、四つの異なる黄色を生み出している。それらは異なる3種類の境界線で区切られている。

　黄色が4回重なっているのは、中央の正方形だけである。その周囲には、3重に重なった四つの正方形、2重に重なった八つの形状、そのさらに外側には、1重のみの八つの形状がある。正確に認識するためには、以上のグループをひとつずつ確認する。

　これを反対方向に読み取るためには、まず、外側のすべての1重、つまりもっとも明るい黄色を識別する。これら八つの形状は角で互いにつながり、8対をなしている。各対は、交互に並ぶ2辺と3辺に接する五つの正方形と大小三つの長方形を囲んでいる。これらはすべて、1重より当然暗い2重の黄色である。

　同様に2重の形状も、8対あるいは4組のトリオが角でつながって輪をなしている。そして、3重の黄色の正方形四つを囲んでいる。この3重の四つの正方形は、（角とつながり）中央の正方形を完全に囲っている。この単独の正方形は4重なので、もっとも暗く、境界線はコントラストが弱く、ほとんど見えない。

　白い紙の上に透明な黄色が1重から4重に重なり合っているこの作品例は、（物理的には）等差級数的な段階的混色を示すものだが、私たちの知覚上では、黄色の明るさの段階的な減少や、その境界線の段階的な弱まりは等比級数的である。減少も増加も、逆から見るとウェーバー－フェヒナーの法則を示す（本文67ページ参照）。

　中央の正方形に5枚目をもう1枚重ねても、黄色がさらに暗くなったことがほとんどわからないだろうということが簡単に予測できる。

Plates and commentary 189

XX-1

　これは、混色（ここでは赤と黒）における等差級数的変化と等比級数的変化を比較するためのふたつのグラデーションスケールだ。双方とも一番下の赤から見る。

　（左）一番上の赤に、順番に1－2－3－4の割合で黒を加えていったもの。これはM. E. シュブルールが推奨した方法であり（67ページ参照）、物理的には等差級数的な変化となっているが、知覚の上ではそうではない。

　（右）同じ赤に順番に1－2－4－8の割合で黒を加えていったもの。したがって、ウェーバー－フェヒナーの法則に従った等比級数的変化を呈している。

　（左＆右）双方のグラデーションとも、最初の2段階は同一である。そして双方とも、同一の心理的目的すなわち知覚的目的——等差級数的変化を目指して作られている。しかし、結果は異なり、左の場合は黒の増加率が低下し、右は黒が一定の割合で増えている。離して見ると、その違いが一層はっきりわかる。

　錯覚と透明性について学んだとおり、境界線の目立ち具合で空間的関係が測れる。したがって、右のすべての段階は、最後も含め、同等にはっきりした縁で分かれているので、どれも同じ高さである。左は、下に行くにつれて段階の差がなくなって見え、最後の違いはもっともわかりづらい。双方とも、ウェーバー－フェヒナーの法則を——左は間接的に、右は直接、証明するものだ。

　ごく薄い色のついたアセテート紙でこうしたスケールを作成したら、それに直線の表もつける。双方のスケールの（a）物理的事実と（b）心理的効果を段階あるいは続いた線で示す。

Chapter XXI
色の寒暖

XXI-1

　通常、暖かさと寒さを表す赤と青の左右の配置を交互に入れ替え、どちらの色も高い温度あるいは低い温度に見え得ることを示している。このような配置は異論を呼びそうだが、左側の色はすべて対になった右側の色よりも暖かいという解釈が不合理とは言えない。

Chapter XXII
揺れる境界

XXII-1

　ふたつの補色あるいは補色に近い色同士が、揺れているように見えるよう配置されている（本文74ページ参照）。眼鏡をかけている人は眼鏡をかけた状態とかけていない状態で、また可能なら近視用の眼鏡と遠視用の眼鏡で作品例を見てほしい。そして、外形線が2重になるのはどこか、形状の内側か外側かも判別する。

　これらの例は普通のカラーペーパーで作成され、いわゆるデイグロー紙（発光効果のある紙）ではないことに留意する。デイグローの効果は新種の蛍光顔料に頼るものだが、ここでの振動効果はまだ説明のつかない錯覚の一種である。

XXII-2

　中央の緑の正方形が左に来るように本を置く。まったく同じ配置だが、色彩が入れ替わっているふたつの作品例である。振動する境界線が双方の間で違って見えるのは、おそらく形状と背景の色の量が入れ替わっているからだと思われる。

　このような錯覚的振動のもうひとつの例として、オーラや後光を思い出してほしい。

Chapter XXIII
等しい光の強さ

XXIII -1

　ふたつの淡色、黄土色とピンクが、意図的に2枚刃のノコギリのような挑戦的な形状で示されている。左では、点の部分で接触している以外、2本は離れている。しかし、右のようにしっかりくっついていると、離れて見た場合、左でははっきり見えていた10本の鋭い歯が2色の一体化によって消えて見えないも同然である。こうして形が消失する理由は、2色の明るさの強度が同じ、あるいは同じに近いからである（本文75ページ参照）。

Plates and commentary 199

XXIII-2

　これは、たくさんの鋭角をもった横方向に広がる形状だ。すべての形状が類似した三角形で、鋭角と直線ではっきりした構成になっているが、上の図は近くで見ると数個の形があるのかひとつなのか、よくわからない。角の数が数えられないばかりか、三角形の数さえも数えられない。

　外形線が消失しているのは、ふたつの色彩の明るさが同一だからである。白い背景で三角形を見ない限り、21角をもつ11の三角形であることがわからない。

Plates and commentary

Chapter XXIV
色彩理論

XXIV -1

　この体系図はおそらく膨大な色彩の世界の基本的体系をもっともコンパクトに凝縮し、明確にしたものである。正三角形が九つの同じ形の正三角形に分割され、うち三つが原色、三つが二次色、そして三つが（意外なことに）三次色で、すべてが理論的に配置されている。

　最初の3色はもっとも強烈な色彩コントラストをもっており、三つの三角形が離れ離れになっているように見える。黄色と青（ゲーテが「唯一純粋な2色」また「原始的対比」と呼んだ2色）がその説明のとおり、底の両側に位置する。赤（「その中間の色」とされた）は頂点に位置し、やはり離れているが、中央に位置する。それほど極端ではない二次色は、外側の中央に位置し、原色より互いが近く、三次色より違いが少ない。三次色は、当然ながら中央の点で互いに接している。

　本文79ページの図は、さらに3パターンの分類法を示し、グループ内の相互関係のさらなる研究を促す。さらなる比較には、九つの分類をトレーシングペーパー（を三角形の上に置いて）に書き写し、ステンシルのように形状部分を切り取るとよい。

Chapter XXV
紅葉の研究

XXV-2

　押し葉にした紅葉とカラーペーパーの作品例は、詳細な説明を必要としない。それぞれの作品例がいかに異なるかに注目し、クラスでの基礎演習で学んだ学生たちの独立作品としてみてほしい。クラスでの演習課題は、最初はひとつの色彩効果のみをねらいとし、色の相互作用を実際に生み出すことで、色彩の活発な相互関係を利用するための訓練である。

XXV-6

　材料の多様な使い方と異なる構成と表し方があり、それらが調和・不調和の概念に妨げられることなく、調和と不調和の両方に対する敬意によって導かれていることに気づいてほしい。

XXV-2

XXV-6

監訳　永原康史（ながはら・やすひと）
グラフィックデザイナー。多摩美術大学情報デザイン学科教授。電子メディアや展覧会のプロジェクトも手がけ、メディア横断的なデザインを推進している。2005年愛知万博「サイバー日本館」、2008年スペイン・サラゴサ万博日本館サイトのアートディレクターを歴任。著書に『インフォグラフィックスの潮流──情報と図解の近代史』（誠文堂新光社）、『デザインの風景』（BNN新社）、『日本語のデザイン』（美術出版社）、『デザイン・ウィズ・コンピュータ』（MdNコーポレーション）など多数。タイポグラフィの分野でも独自の研究と実践を重ね、多くの著作を発表。2012年には、前後の文字によって異なる字形を表示する新フォント「フィンガー」（タイプバンク）をリリースした。

配色の設計

色の知覚と相互作用　Interaction of Color

2016年6月25日　初版発行
2019年11月20日　初版第4刷発行

著者：ジョセフ・アルバース　Josef Albers

監訳：永原康史

翻訳：和田美樹／ブレインウッズ株式会社
日本語版デザイン：市東 基
日本語版編集：石井早耶香
日本語版DTP：平野雅彦
版権コーディネート：イングリッシュ・エージェンシー

発行人：上原哲郎

発行所：株式会社ビー・エヌ・エヌ新社
〒150-0022 東京都渋谷区恵比寿南一丁目20番6号
Fax. 03-5725-1511
E-mail: info@bnn.co.jp
www.bnn.co.jp

印刷・製本：シナノ印刷株式会社

本書の内容に関するお問い合わせは、弊社Webサイトから、またはお名前とご連絡先を明記のうえ E-mailにてご連絡ください。／本文の一部または全部について、個人で使用するほかは、株式会社ビー・エヌ・エヌ新社及び著作権者の承諾を得ずに無断で複写・複製することは禁じられております。／乱丁本・落丁本はお取り替えいたします。／定価はカバーに記載してあります。

ISBN978-4-8025-1024-0
Printed in Japan